KB144053

홍지민의 캘리그라피&그림

그 여자네 지성

손지민의 캘리그라피 & 그림

그 여자네 집

손지민 지음

B (주)백산출판사

그 여자네 집을 소개합니다

손지민의 캘리그라피&그림

그 여자네 집

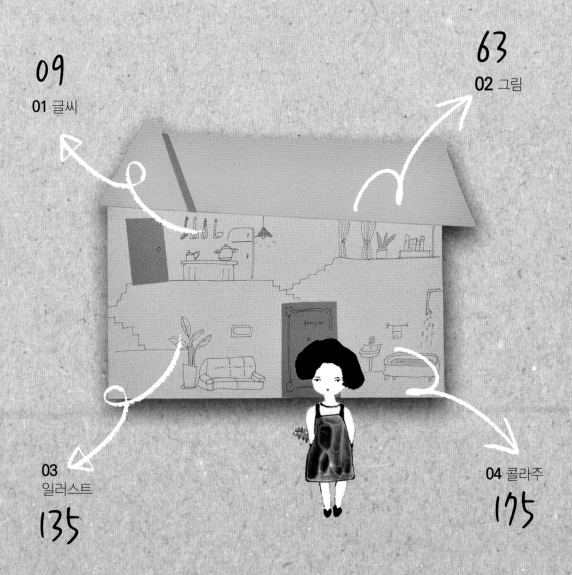

이천이십사년 여름의 길목에서
제 집을 소개합니다.

이 집은,
글씨와 그림을 골격으로 한
'마음의 집'입니다.

　　순환하는 계절 이야기와 일상의 소소함을 쓰고
　그려서 외관을 꾸며 봅니다.
그곳에 드라마 대사 하나, 시 한 구절,
노래 가사를 모아서 장식하니 실내가 포근해집니다.

이 집은
여전히 작고 초라하지만 제게는 더없이 편안함을
주는 곳입니다.

오늘도 예술과 개성 사이 균형을 조율하며 집을 완성해
나갈 것입니다.

오늘,
제 집을 방문해 주서서 감사합니다.

2024년 여름의 입구에서

해늘 손지민

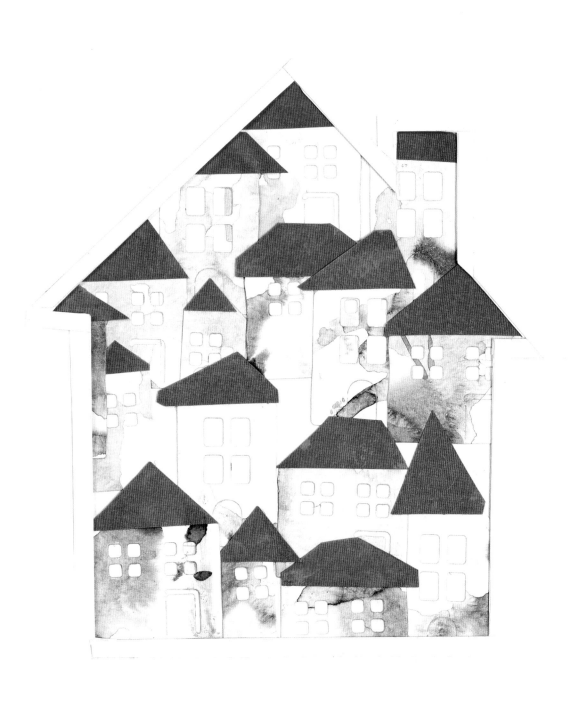

그 여자네 집을 소개합니다

01
글씨

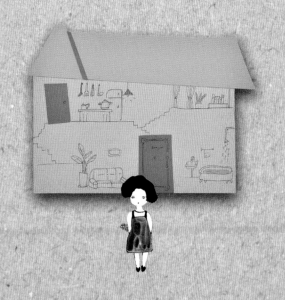

조지민의 캘리그라피&그림
그 여자네 집

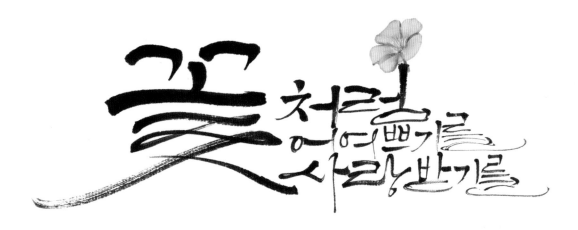

꽃처럼
향기를
사랑받기를

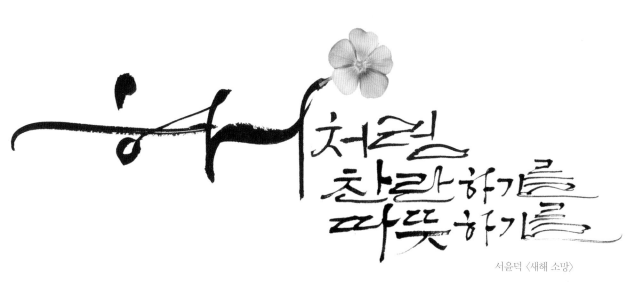

꽃처럼
찬란하기를
따뜻하기를

서윤덕 〈새해 소망〉

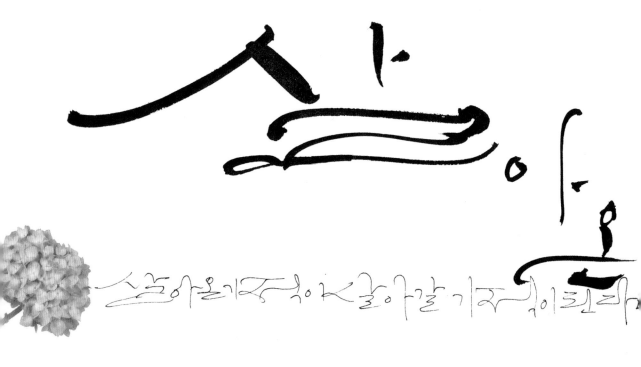

싫어

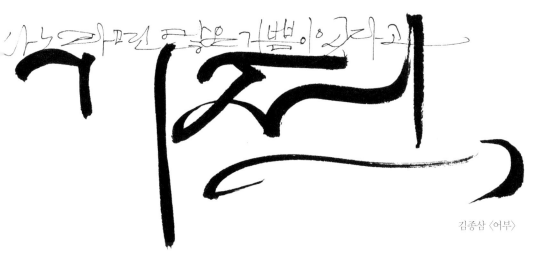

김종삼 〈어부〉

오래된 연못
개구리뛰어드는
물소리

마츠오 바쇼, 하이쿠 시인

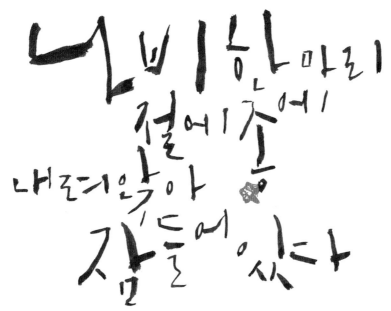

나비 한 마리
절에 종에
내려앉아
잠들어 있다

요소 부손, 하이쿠 시인

한송이 지고 피는

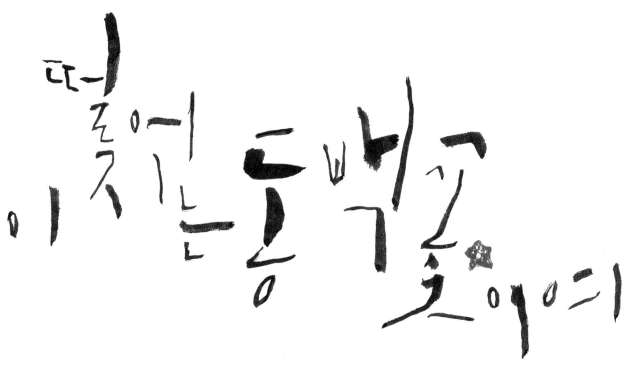

떨어지는 동백꽃이어라

아사오카 시키, 하이쿠 시인

해방되고싶은데
어디에 갇혔는지
모르겠는데
꼭 갇힌것같아요
속시원한게
하나도없어요
갑갑하고
답답하고
툭 트고
나갈수있면
좋겠어요

JTBC 드라마 〈나의 해방일지〉

18

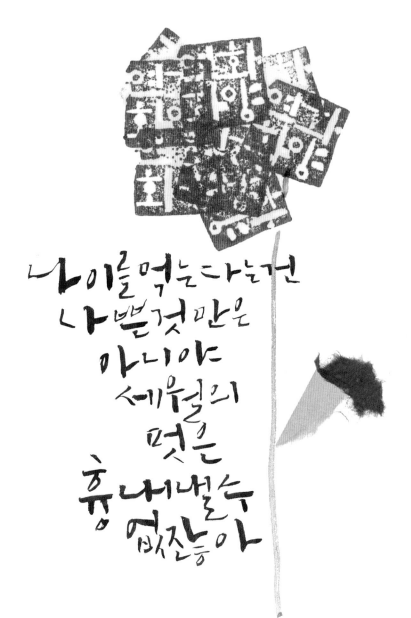

나이를먹는다는건
나쁜것만은
아니야
세월의
멋은
흉내낼수
없잖아

TVN 드라마 〈우리들의 블루스〉

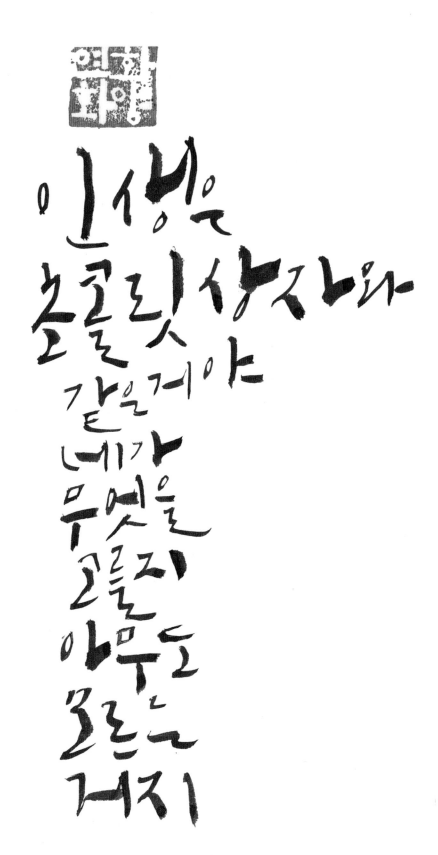

인생은
초콜릿상자와
같은거야
네가
무엇을
고를지
아무도
모르는
거지

JTBC 드라마 〈초콜릿〉

생각해보니
그런 사람이 하나도 없더라고요

내가 좋아하는것 같은 사람들도
가만히 생각해보면
다 불편한 구석이 있어요
실망스러웠던것도 있고
미운것도 있고
질투하는것도 있고
조금씩 다 앙금이 있어요
사람들하고 수더분하게
잘 지내는것 같지만
실제로 좋아하는, 진짜로 좋아하는
사람이 아무도 없어요
혹시 그게 내가 점점 조용히
지쳐가는 이유가 아닐까?
늘 혼자라는 느낌에 시달리고
버려지는 느낌에
시달리는 이유가
아닐까?

JTBC 드라마 〈나의 해방일지〉

자전거 타기

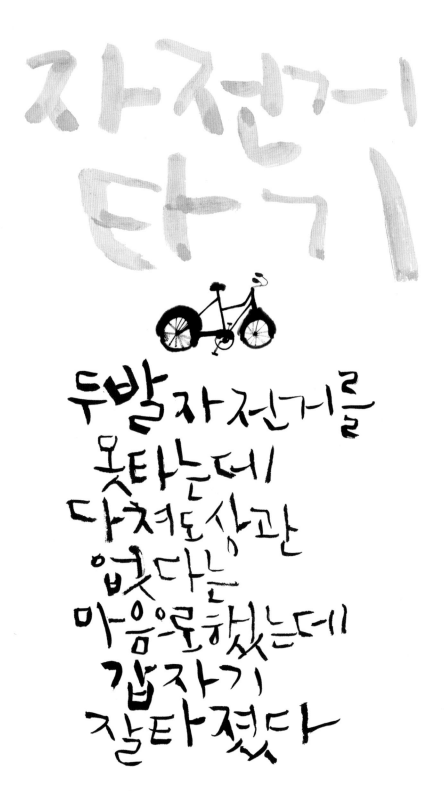

두발자전거를
못타는데
다쳐도 상관
없다는
마음으로 했는데
갑자기
잘타졌다

울산 북흥 초등 1학년 홍희승

회관문

아침에 밖에
나가 보니
회관문이 깨져 있다
우리들은 바람이 깼다
생각하고
어른들은 우리가 깼다
생각하고

강원 삼척 고천분교 3학년 고현우

"한 좀 빼고 갑시다"

내게 친절하지
않은 사람에게
친절하지않을것

김수현 〈애쓰지 않고 편안하게〉

당신의
잠저까지
의지는
맛앙쓰

...재미있지!
않아도
괜찮습니다...

김수현 〈애쓰지 않고 편안하게〉

얘기
조기
무지개
파란하늘
담긴
흙빛
내 얼굴

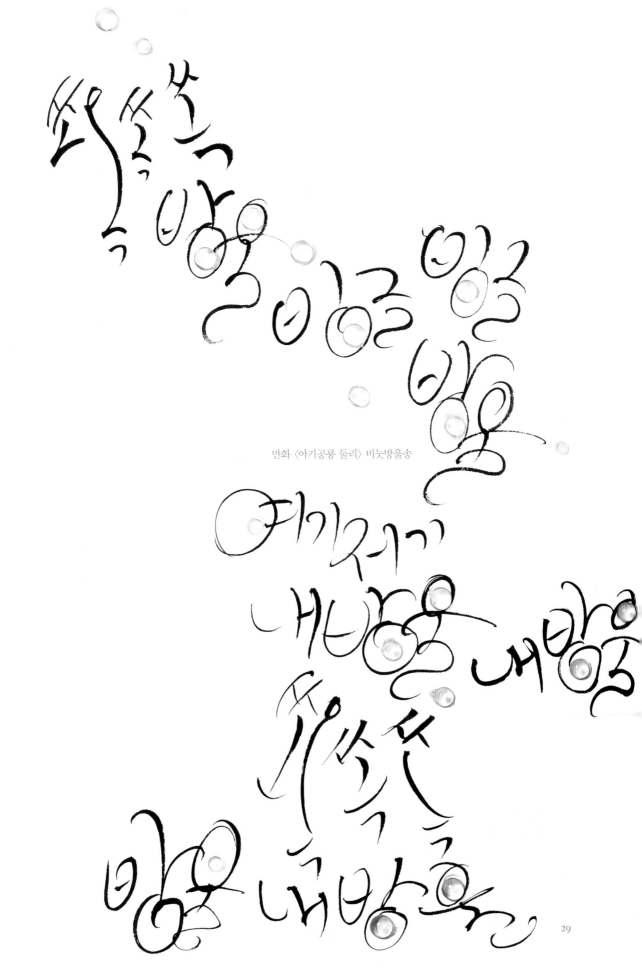

만화 〈아기공룡 둘리〉 비눗방울송

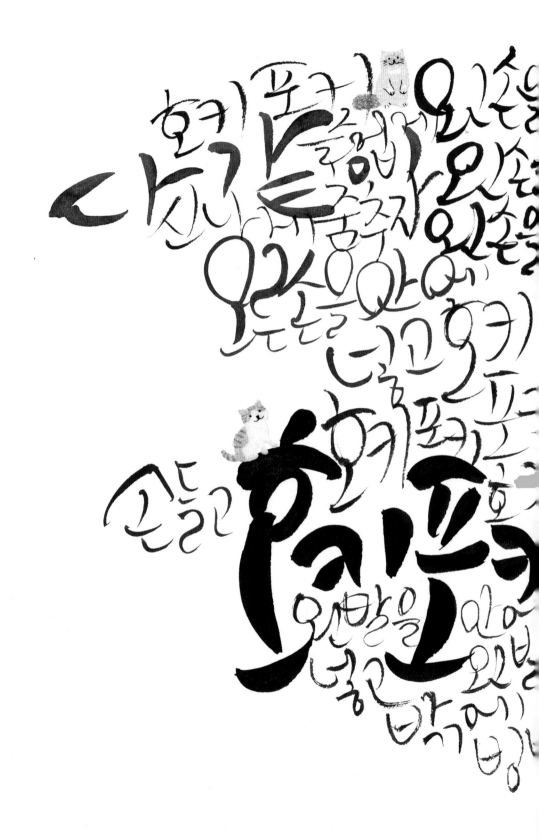

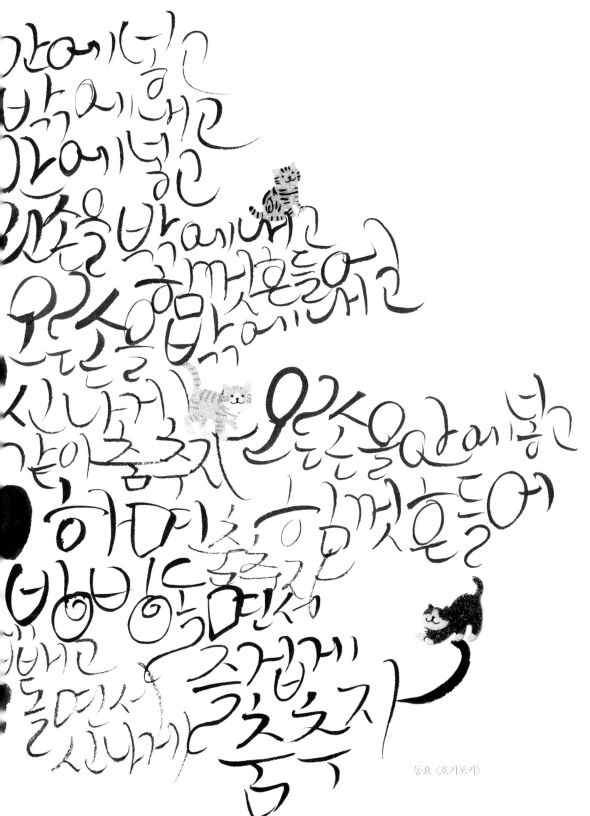

동요 〈호키포키〉

봄이 지나
봄머음 하나
두근거리고 그안모
겨울동안 모
줓이 뭉치들
문이미안 말
또한 헛간
구안에 넣는
한움큼의 햇
땅위에서
그런다음하
바람에가
충직한 나
나는 고백한

...티면 나는 대지에
...파 다
...ㅔ
...것들을 넣는다
...다시 읽고 싶지 않은 페이지들
...생각의 파편들과 실수들을
...고만 했던 것들도

...치과 함께
...장과 여정을 마무리한 것들을
...에게

...들에게
...다

웬델 베리 〈정화〉

리젤 뮬러 〈희망〉

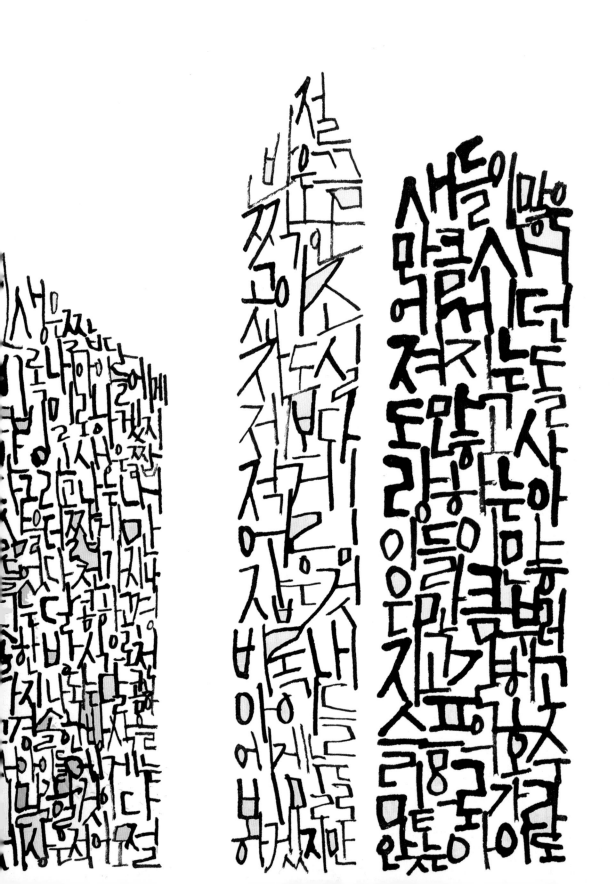

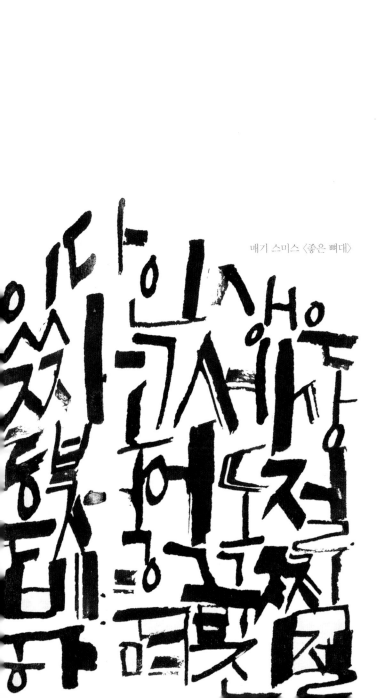

매기 스미스 〈좋은 뼈대〉

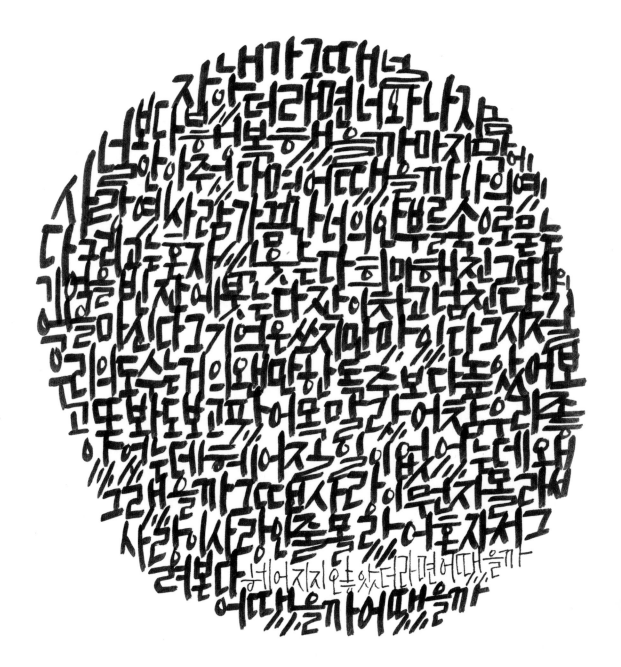

싸이 〈어땠을까〉

별을삼키고나서도나는그
곳이내오랜밤이었고
사라져버리라말이며뭇
거리거나도거짓도뱉어나는
화내고참좋았었던
그곳이내오랜밤이었어
어둠속에서도잠이루지못
해보느껴너의목소리
그대곁에떠그저쪽에서
맞서어도해봤었던걸그
사실까지나빠게주고말
아뜨오랜날오랜밤도안
저만큼사라졌어나어쩔
수없다는것만도안되는거라
생각하나거짓지만맞게날
기다파지는말아줄래요

악동뮤지션
〈오랜 날 오랜 밤〉

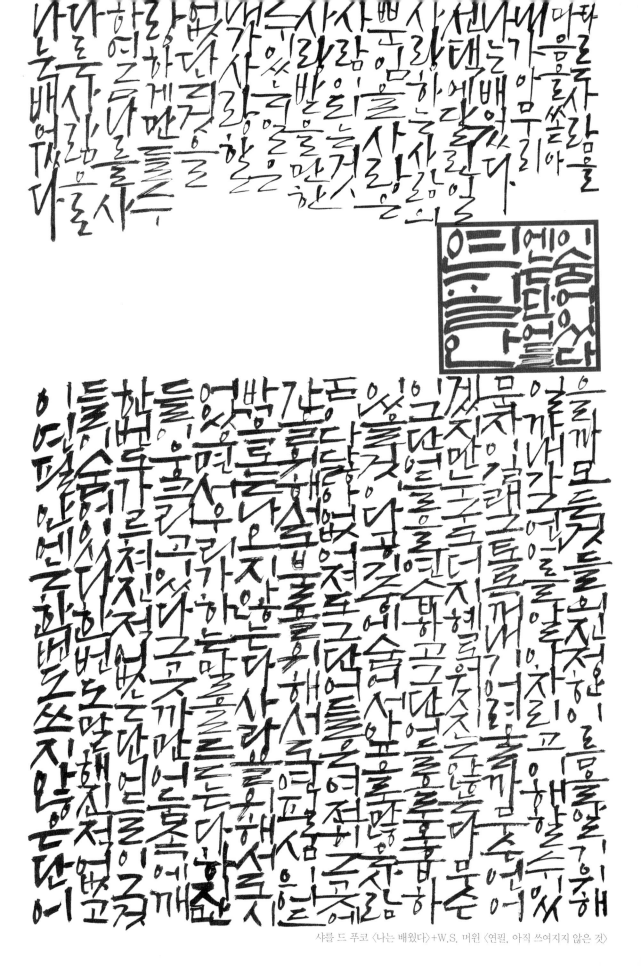

샤를 드 푸코 〈나는 배웠다〉+W.S. 머윈 〈연필, 아직 쓰여지지 않은 것〉

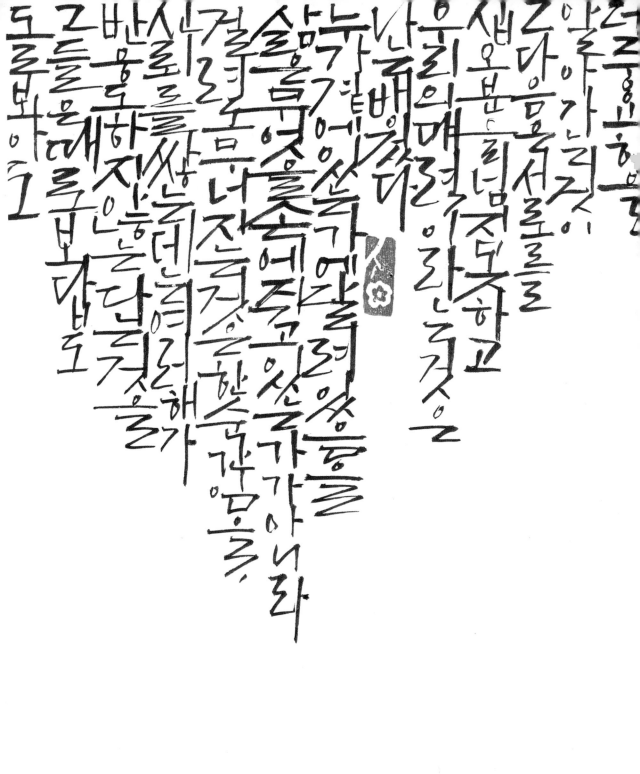

사바나를 시기하는 나를 새와 나를 비교하지 말고

나는 백 번 체대치 무슨 사건이

반는 자신을 남과 비교해야 함을

얼어나는 가에 달린 것이니라

얼어난 사건이 아니라

어려한 거리처럼 한 주에 달릴 것임을

무엇을 쥐에 베어낸다 해도

기에 연연하면 안 된다는 것을

리과가 원하는 사람이

걸린 것은 오랜 시간이

사랑하는 사람에게 언제나

사랑한 말을 남겨놓아야 함을

언제 순간이 우리의

나는 배웠다

마지막 순간이 될지 안는 사람임을 후회 없음으로

여름도 끝나가는데 은하수 속 나의 별은 어디서 깜박지잖는가? 사람은 모두 자신의 별이 있다는데 나의 별은 지금 어디에 와 있는가? 쉰아홉살에 쓴 하이쿠이다. 밤이 깊어지면 은하수는 더 찬란해지지만 아직 생은 갈피를 잡지 못하고 있다. 이듬해 쓴 하이쿠에서도 잇사는 쓴다. 홀로인 것은 나의 별이기 싶지 은하수 속에. 시키가 쓴다 가까이 다가왔다 모래알처럼 수많은 별 그 속에 나를 향해 나를 부르는 별이 있다. 나의 별은 어디서 노숙하는가. 은하수 - 잇사 - 여름도 끝나가는데 은하수 속 나의 별은 어디서 깜박지잖는가? 세상에서 가장 짧은 시라고 일컬어지는 하이쿠는 오칠오 떨어 일곱 자로 된 한 줄의 정형시이다. 사백오십 년 전 일본에서 시작되었으나 오늘날에도 세계인의 사랑을 받으며 애송되고 있고 노벨문학상 수상 작가들을 비롯해 현대의 많은 시인들이 자국의 언어로 하이쿠를 짓고 있다. 짧기 때문에 함축적이며 그래서 독자가 의미를 다양하게 해석할 수 있는 것이 매력이다. 말의 홍수 시대에 자발적으로 말의 절제를 추구하는 문학 생략과 여백으로 다가가려는 노력. 단 한 줄로 사람의 마음에 감동과 탄성을 불러 일으키는 도드라 한 하이쿠의 세계를 류시화의 감정과 곁 있는 해설로 읽는다. 오랜 잡지에 파격, 묘오, 사물 동정 완성된 책 류시화의 하이쿠 바쇼, 부손, 잇사, 실킬 등 대표적인 하이쿠 시인들을 비롯하여 지난 리으 그 무허한 바 숨 한 번의 앞 담름

 고바야시 잇사, 하이쿠 시인

너무울어텅비어버렸는가마미
우리몸은바쇼. 위문자로올
기면소리로모두울어
려주나. 매미의허물이다울은
으로 줄
우생을보내는매미. 시인은그자을
텅빈매미허물과
연결시킨다. 울음은존재를치
우면서동시에비우는울음이와야
장화의 과정과같아서순
에가 가워진다. 일본학
학자. 해롤드렌
손은 온존재로울었
구나. 소 울고그자체가
끝까지. 매미의허물
이라고번역했다. 울음명상이
있다.하늘을서시간씩일주일동안
우는명상이다. 처음엔슬픈울더
올리며 억지로울지만차
같은곳에설자신
존재
고울음이나온다. 수많은
생의울음이그곳에고산하고 울어
있다가터져나올것이다. 울
음명상이후어느슬픔을
느끼는차원이달라진다. 그때
는더이상죽고픈슬픔이아니게되
다. 그전에는온존재로울어봤어
이 텅비어봤전이없었을것이다. 너무
울어텅비어버렸는가. 매미울음은

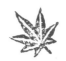

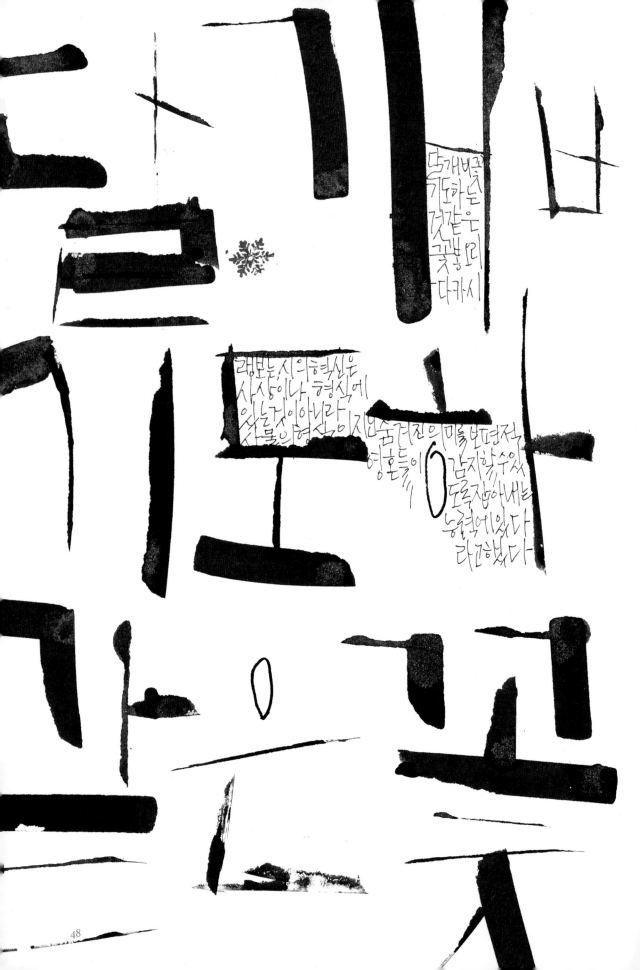

뜨개비꽃
기도하는
것같은
꽃봉오리
一다카시

랭보는 시 이형식은
사상이나 형식에
있는것이아니라
사물의형산이지요숨겨진의미를번역적
영혼들이 이감지할수잇
도록잡아내는
능력에있다
라고햇다

48

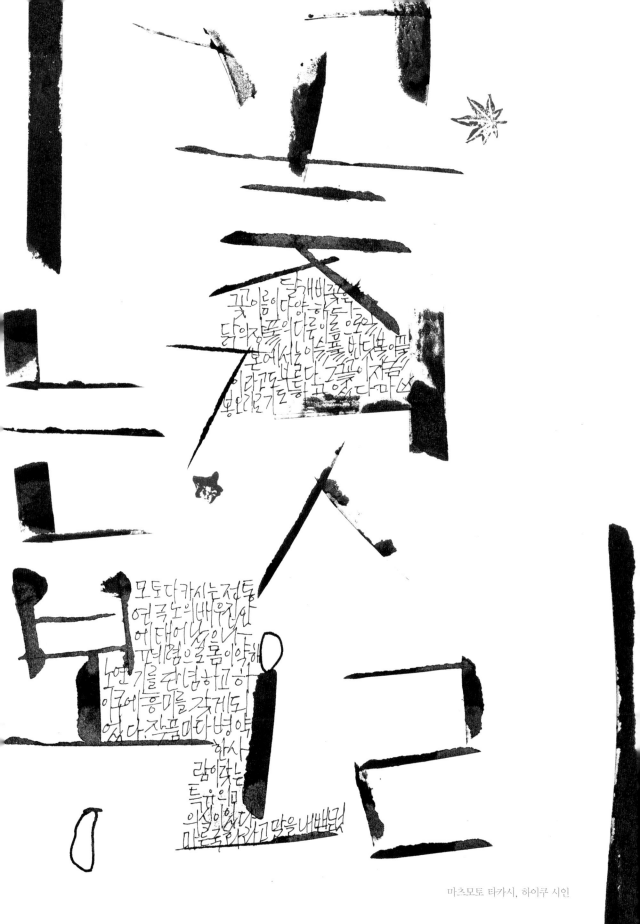

홍은택 〈나비와 산수국〉

정세일 〈꽃송이마다 천 개의 입술과〉

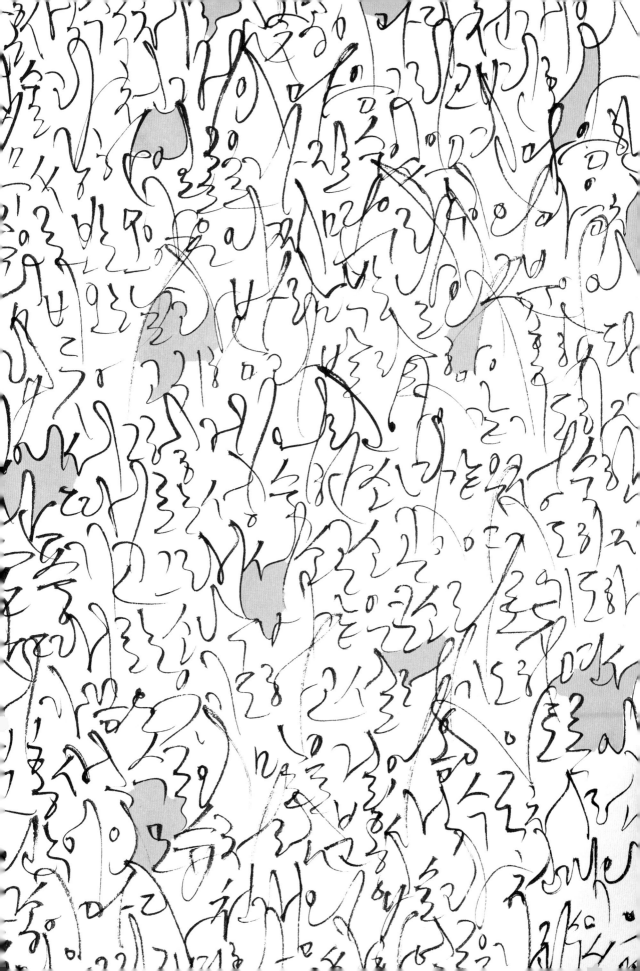

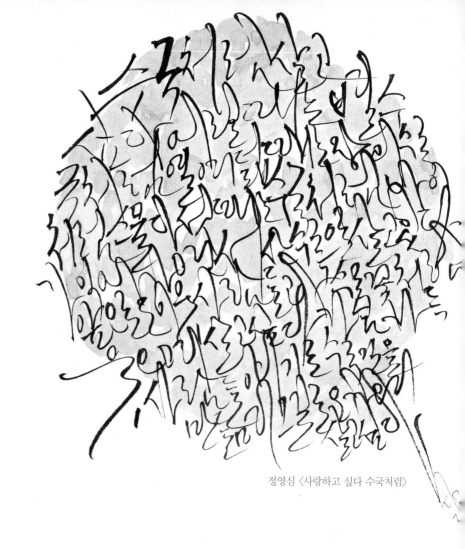

정영심 〈사랑하고 싶다 수국처럼〉

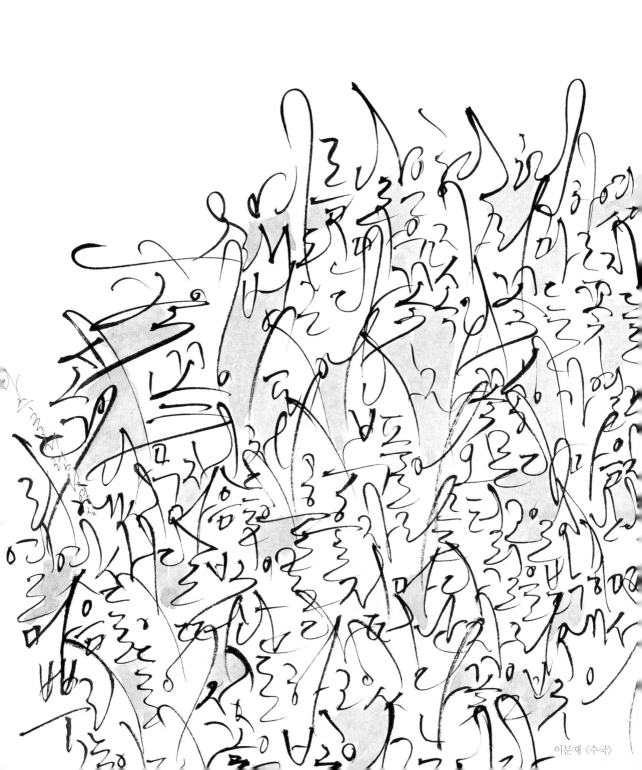

이문재 〈수국〉

자신

어떤 아픔을 달랬
그 어떤 지겨움
고단한 일을

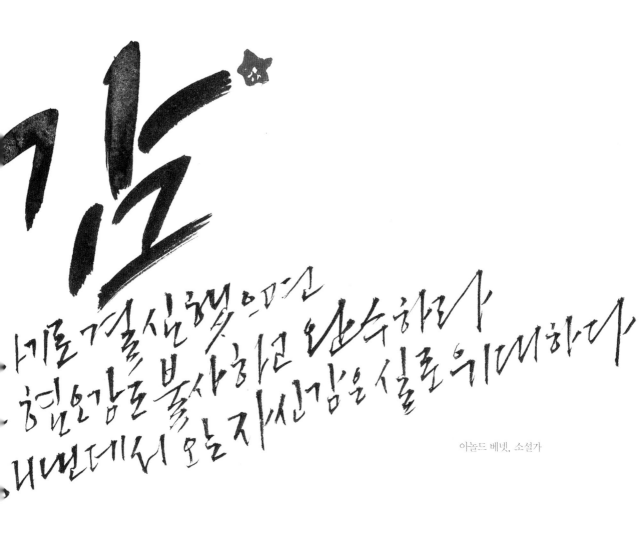

아놀드 베넷, 소설가

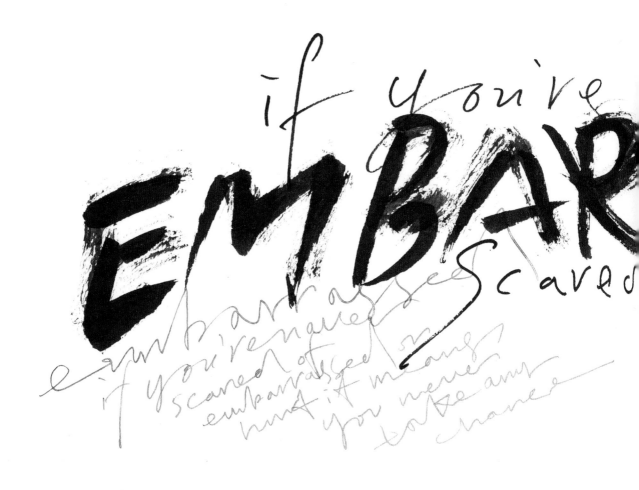

만약 당신이 한 번도 두렵거나 굴욕적이거나 상처입은 적이 없다면,
당신은 아무런 위험도 감수하지 않은 것이다.
영화 〈죽은 시인의 사회(1989)〉

never
RASSED
or embarrassed or
hurt, it means
you never
take
any
chances

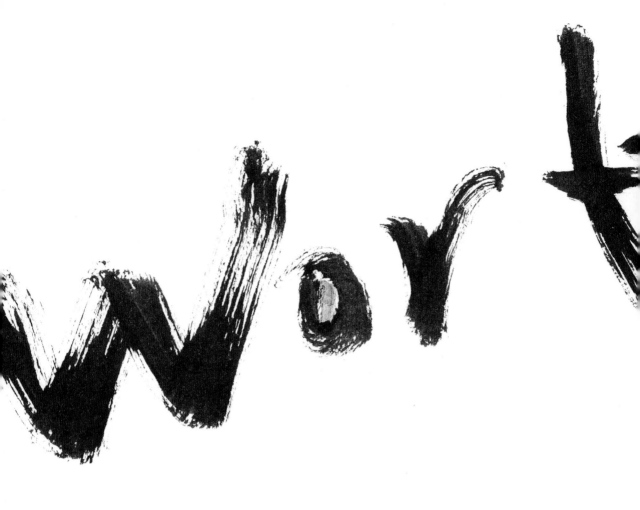

열심히 일하라. 결국 열정과 노력이
타고난 재능을 이긴다.
피트 닥터, 애니메이션 감독

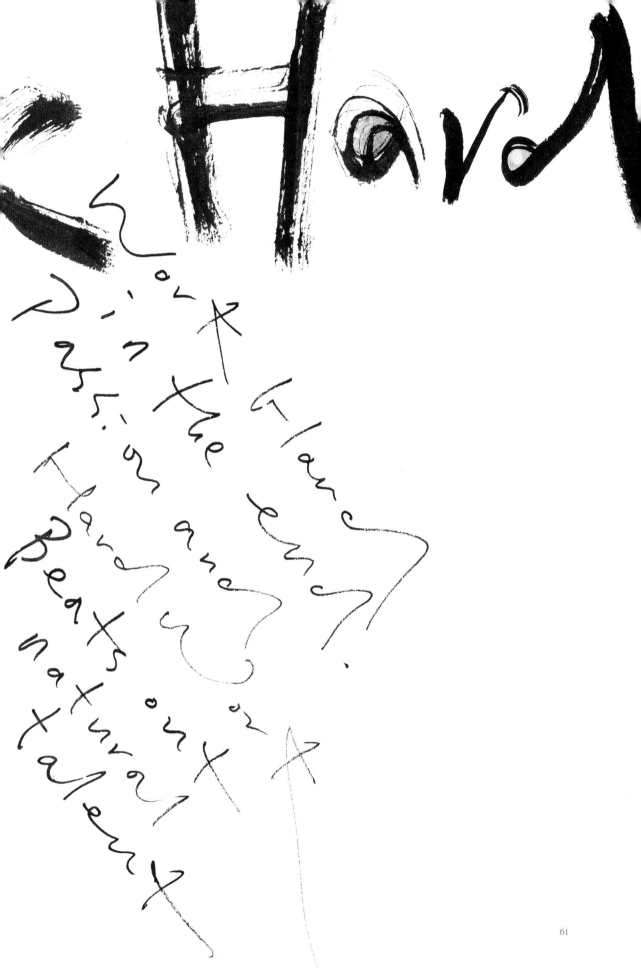

그 여자네 집을 소개합니다

02

그림과
글씨

호지민의 캘리그라피 & 그림
그 여자네 집

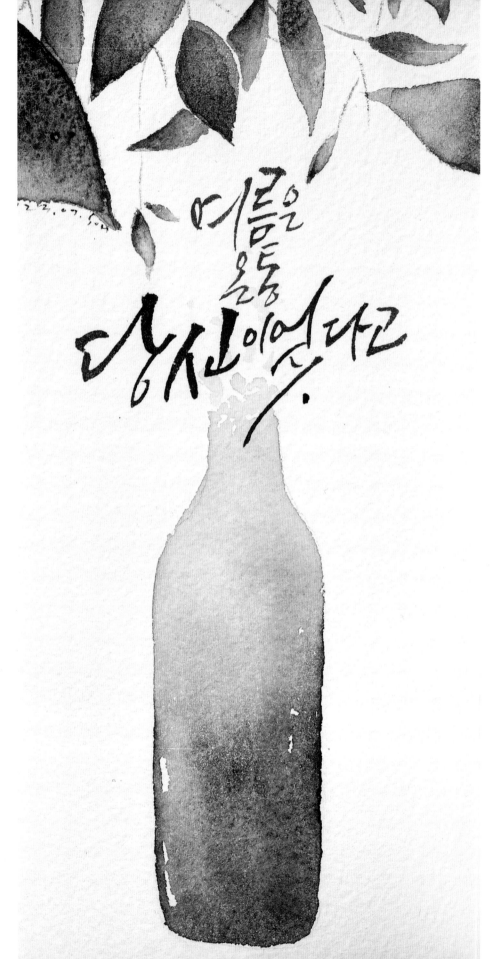

이름을
오롯
당신이었다고.

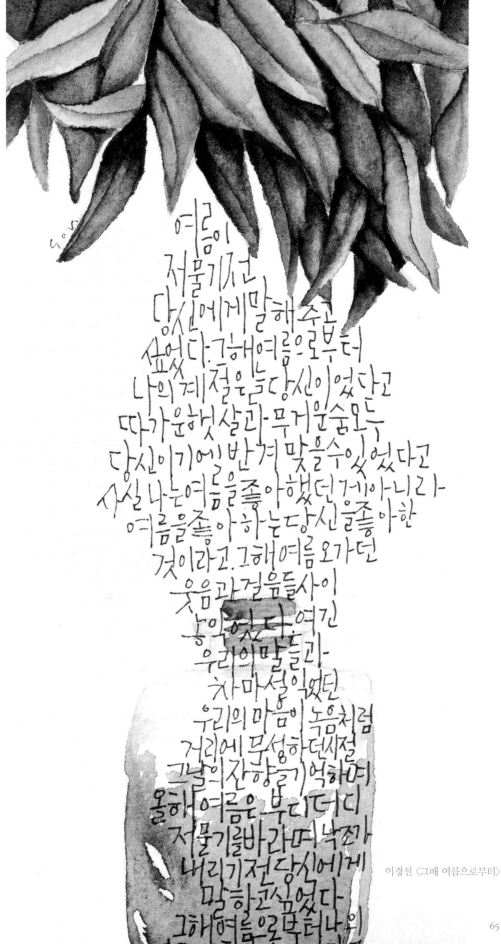

여름이
저물기전
당신에게 말해 주고
싶었다. 그해 여름으로부터
나의 계절은 늘 당신이었다고
따가운 햇살과 무거운 숨모두
당신이기에 반겨 맞을 수 있었다고
사실 나는 여름을 좋아했던 게 아니라
여름을 좋아하는 당신을 좋아한
것이라고. 그해 여름 오가던
웃음과 걸음들 사이
놓여있다. 여긴
우리의 말들과
차마 설익었던
우리의 마음이 녹음처럼
거리에 무성하던 시절
그날의 잔향을 기억하며
올해 여름은 부디 더디
저물기를 바라며 낙조가
내리기전 당신에게
말하고 싶었다
그해 여름으로부터 나의
여름으로도 당신이었다고

이경선 〈그해 여름으로부터〉

65

이름이 구름과
초록이 향해가는 산

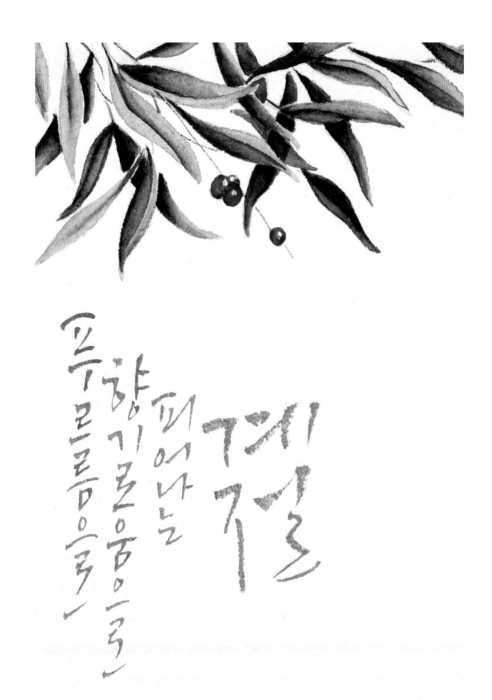

행운이나
행복한 날은
파랑새처럼 찾아오는
것이 아니엿다
행운도 행복한 날도 원하는 이들이
스스로 만들어야지만 주어지는 것이엿다

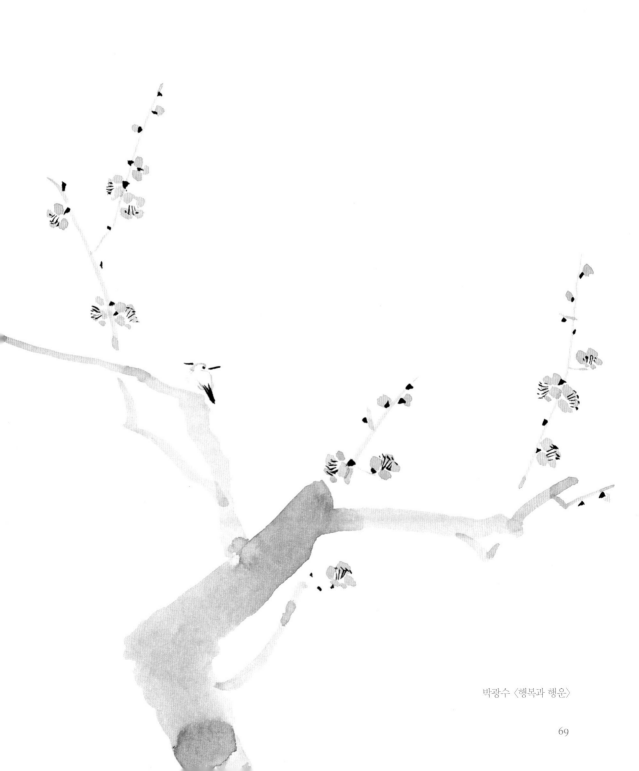

박광수 〈행복과 행운〉

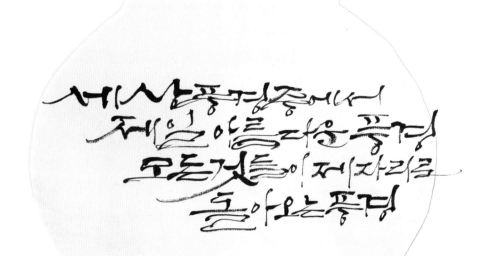

세상풍경중에서
제일 아름다운 풍경
모든것들이 제자리로
돌아오는풍경

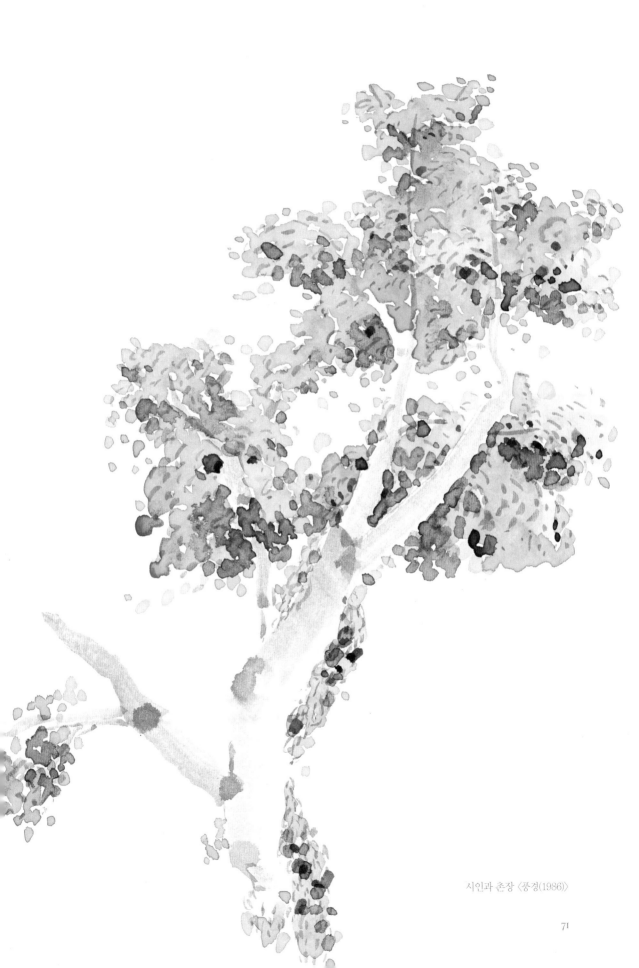

시인과 촌장 〈풍경(1986)〉

가장 아름다운
엄마를 위하여
가장 외로운
낙엽을 위하여
오늘을 사랑하게하소서

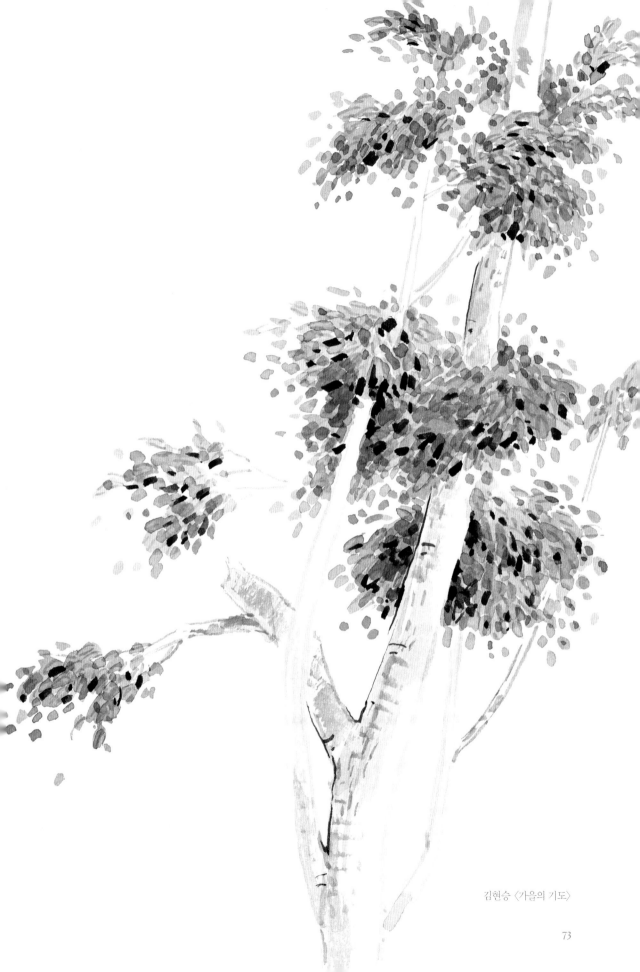

김현승 〈가을의 기도〉

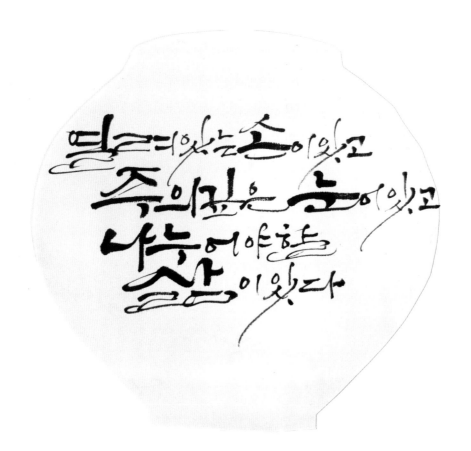

말주되어있는손이있고
주의깊은눈이있고
나누어야하는
살이있다

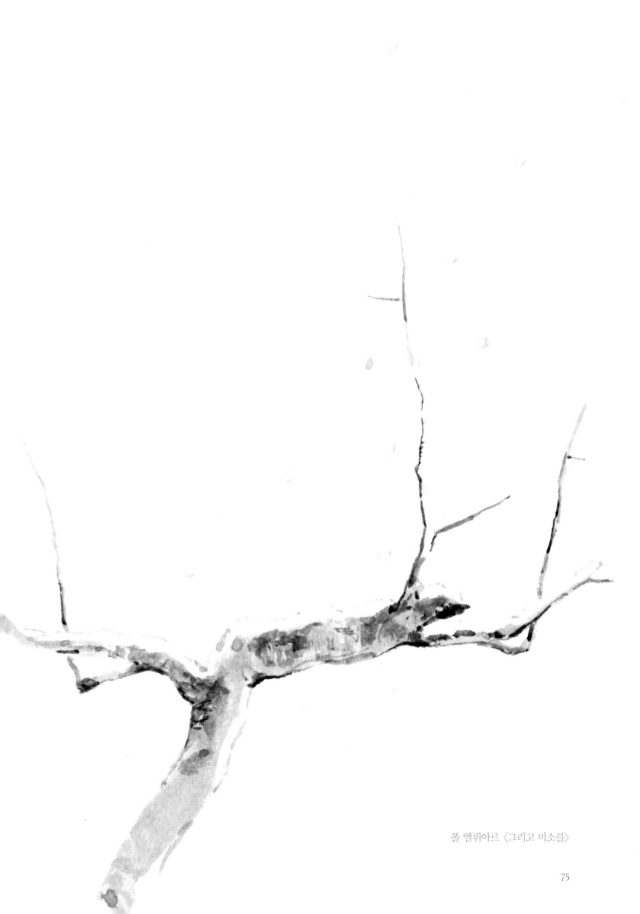

폴 엘뤼아르 〈그리고 미소를〉

You're
going to do
stupid things.
But do
silly things
passionately

무언가를 안다고 생각할 때 여러분은
그걸 다른 방식으로 봐야 합니다.
영화 〈죽은 시인의 사회(1989)〉

It is extraordinary
to carry out
ordinary things
with ordinary
minds
every day.

평범한 일을, 매일 평범한 마음으로 실행하는 것이
비범한 것이다.
앙드레 지드, 소설가

The one way to get me to work my hardest was to doubt me.

나를 가장 열심히 일하게 만드는 것은,
나를 의심하는 것이었다.
미셸 오바마, 영부인

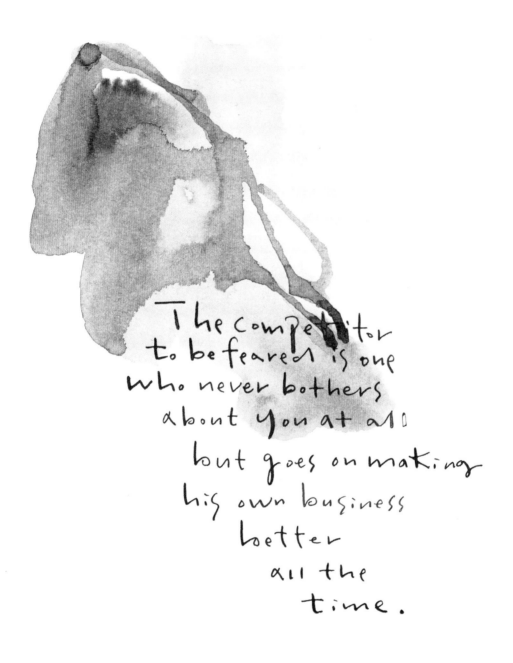

The competitor
to be feared is one
who never bothers
about you at all
but goes on making
his own business
better
all the
time.

두려워할 경쟁자는 당신에 대해 전혀 신경쓰지 않고
항상 자신의 사업을 더 좋게 만드는 사람이다.
헨리 포드, 기업인

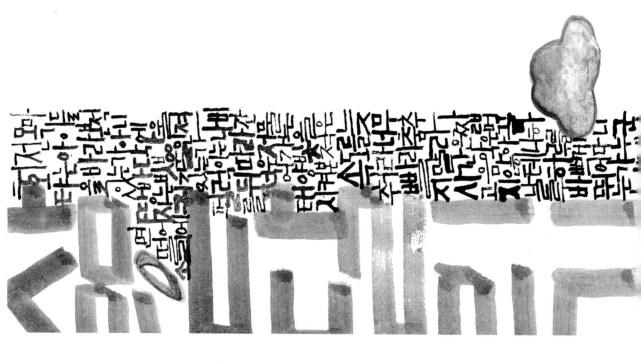

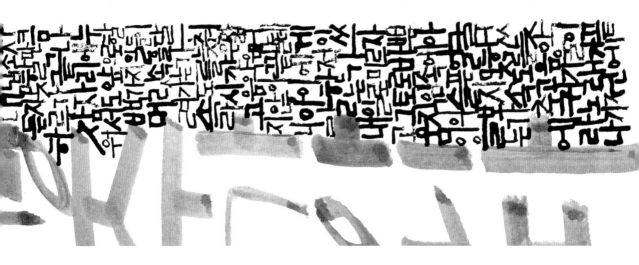

데이비드 L. 웨더포드 〈더 느리게 춤추라〉

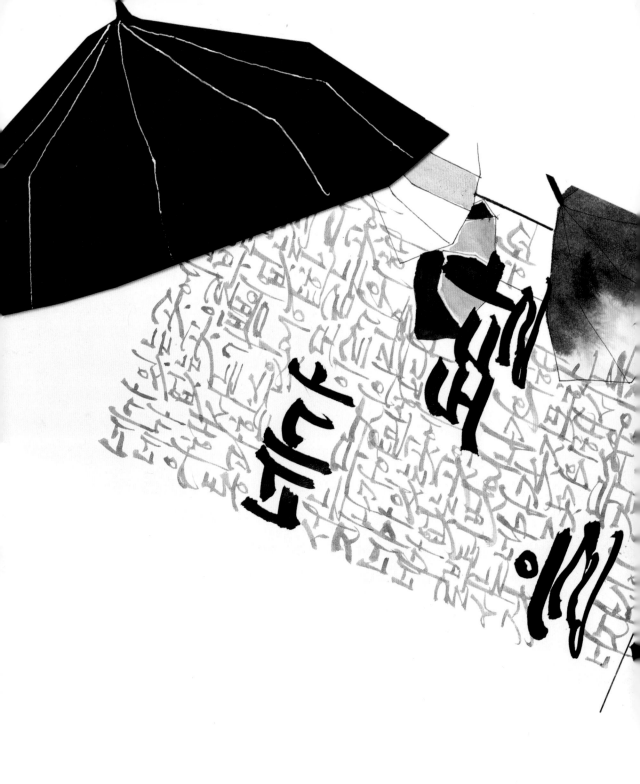

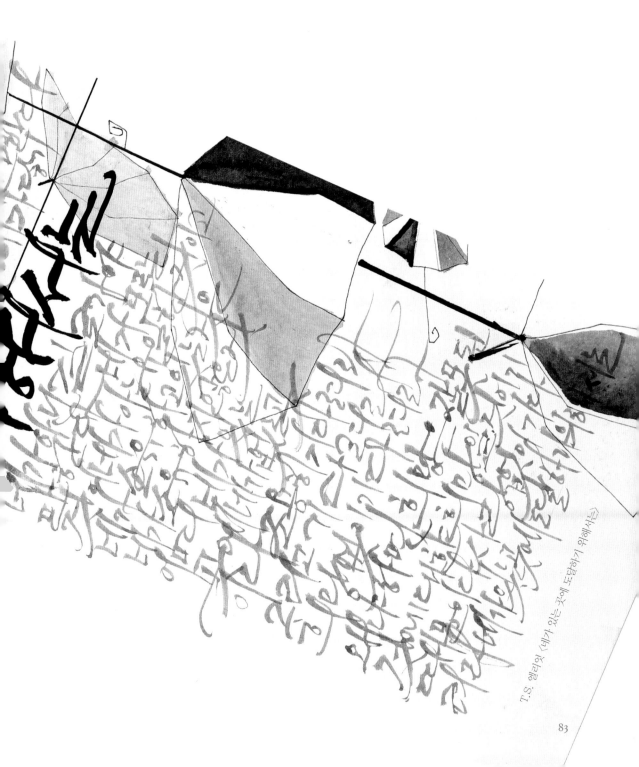

T.S. 엘리엇 〈내가 있는 곳에 도달하기 위해서는〉

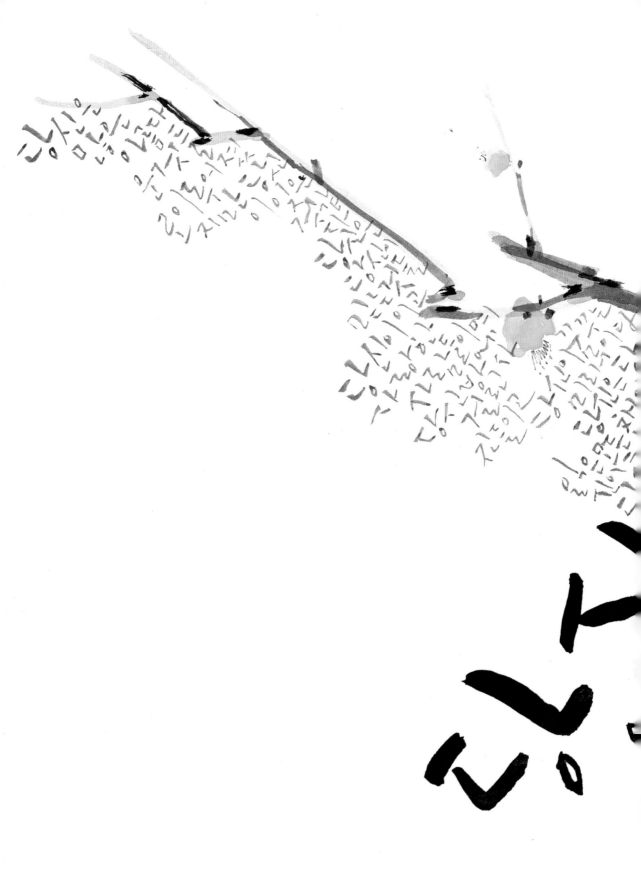

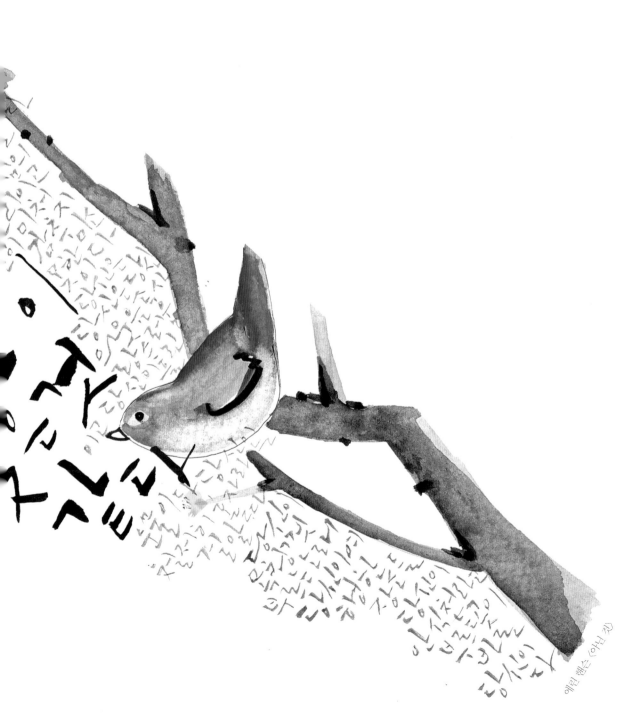

에런 랩슨 〈어미 집〉

아름다운 날들은
지금도
그대로이리

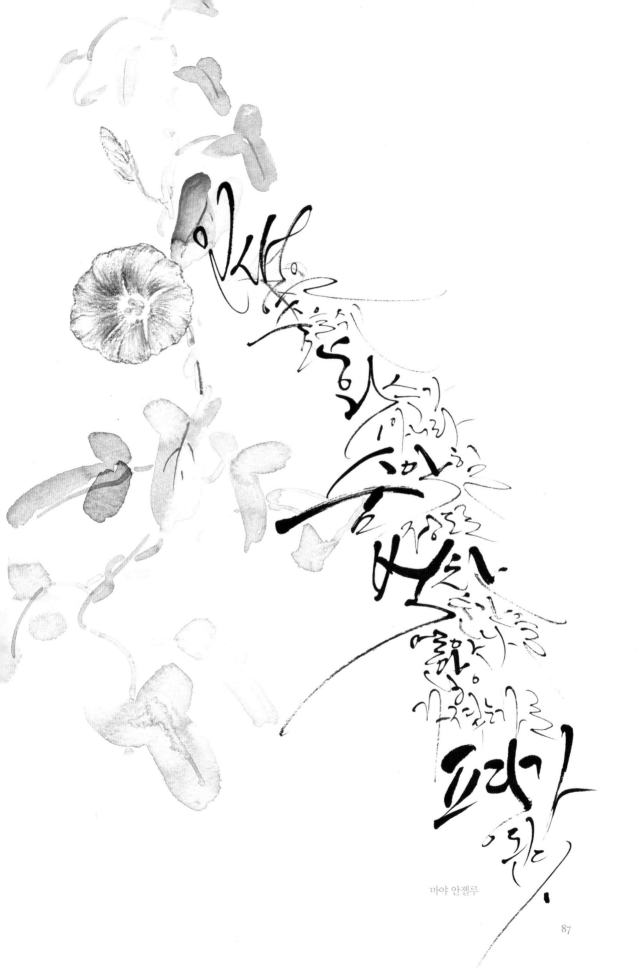

인생은 숨 쉰 횟수가 아니라 숨 막힐 정도로 벅찬 순간을 얼마나 많이 가졌는가로 따진다.

마야 안젤루

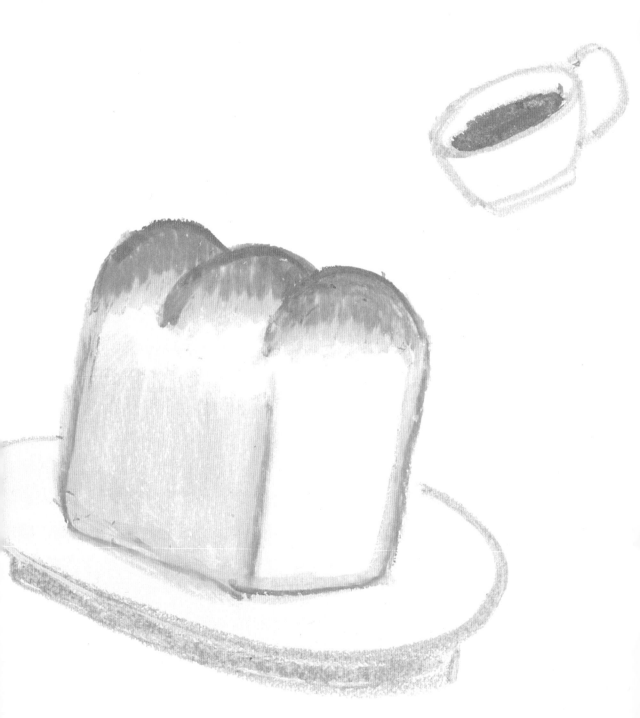

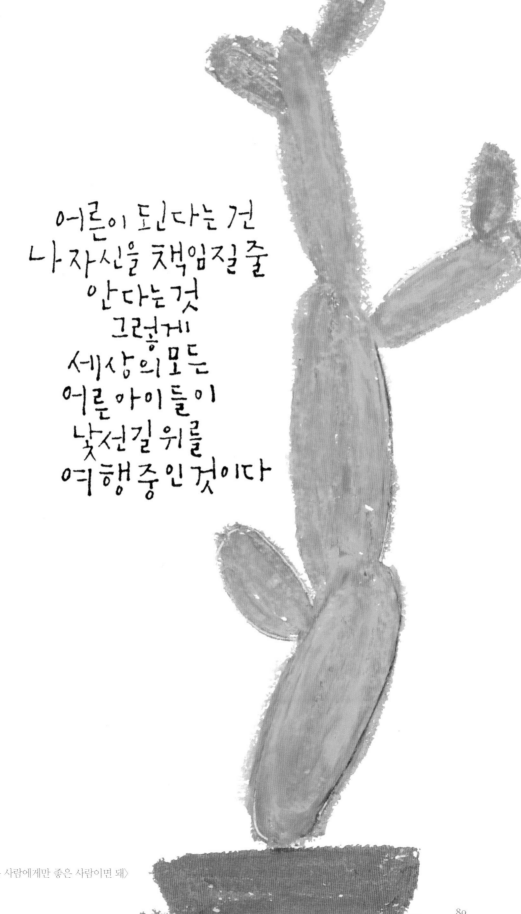

어른이 된다는 건
나 자신을 책임질 줄
안다는것
그렇게
세상의 모든
어른아이들이
낯선길 위를
여행중인 것이다

김재식 〈좋은 사람에게만 좋은 사람이면 돼〉

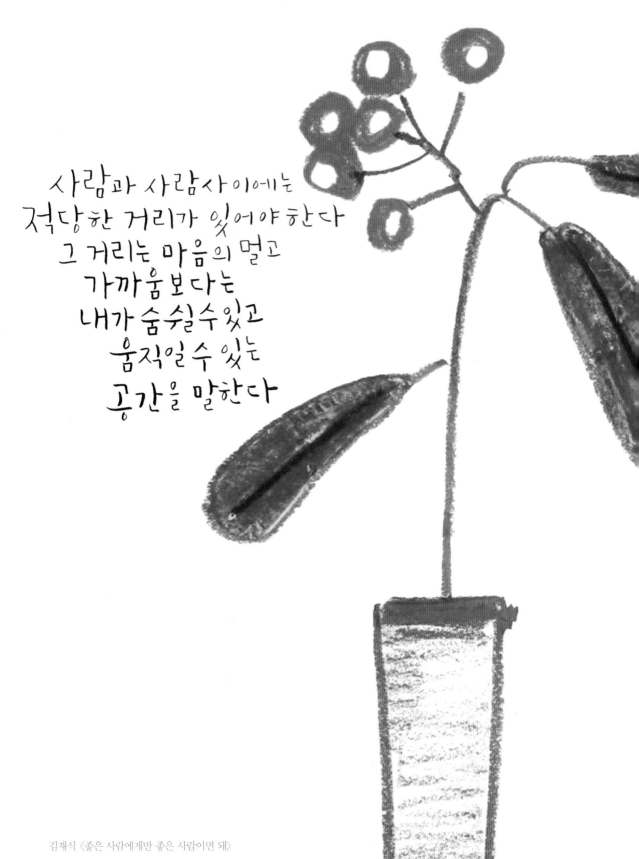

사람과 사람사이에는
적당한 거리가 있어야한다
그 거리는 마음의 멀고
가까움보다는
내가 숨쉴수있고
움직일 수 있는
공간을 말한다

김재식 〈좋은 사람에게만 좋은 사람이면 돼〉

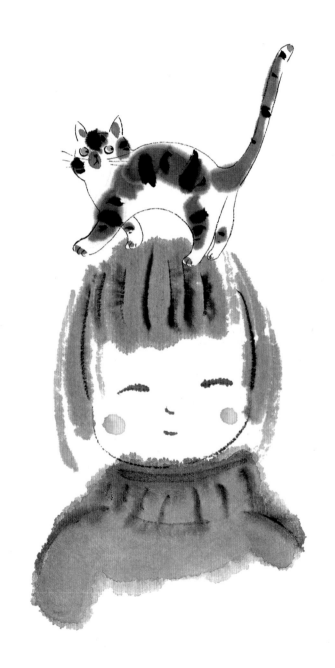

내가 엄마가 되기전에는

내가 엄마가 되기전에는
식기전에 밥을 먹었었다

내가 엄마가 되기전에는
원하는 만큼 잠을 잘수 있었고
늦도록 책을 읽을수 있었다

내가 누군가를 그토록 사랑하게 될줄
결코 알지못 했었다

작가 미상 〈내가 엄마가 되기 전에는〉

93

너를 안아도 될까?

브래드 앤더슨

너를 안아도 될까? 네가 다 자라기 전에 한 번 더 그리고 너를 사랑한다고 말해도 될까 네가 언제나 알 수 있게 네가 웃 없는걸 도와주리도 될까? 오늘밤 내가 너의 머리를 감겨줘도 될까? 욕조 에 장난감을 넣어도 될 까? 너의 작은 열 개 발 가락을 세는걸 도와주리도 될까? 너에게 수학을 가 르쳐 주기 전에 어느날, 네가 나를 보살펴 줄 수도 있겠지 그러니까 지금은 내가 널 보살피게 해 줘

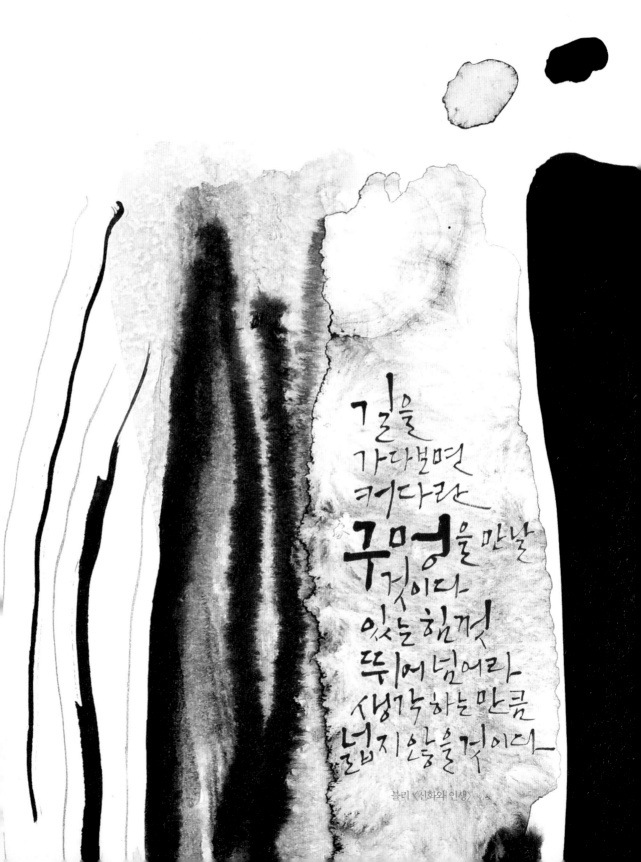

길을
가다보면
커다란
구멍을 만날
것이다
있는 힘껏
뛰어넘어라
생각하는 만큼
넓지 않을 것이다

블리 《신화와 인생》

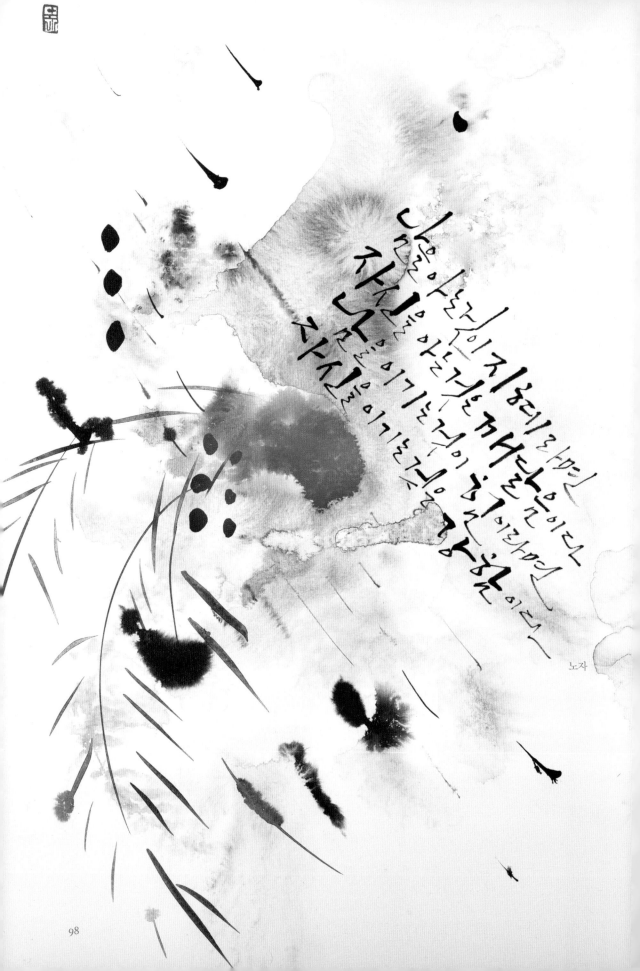

다듬어지지않게하며 자신을 아끼기를 자신을

노자

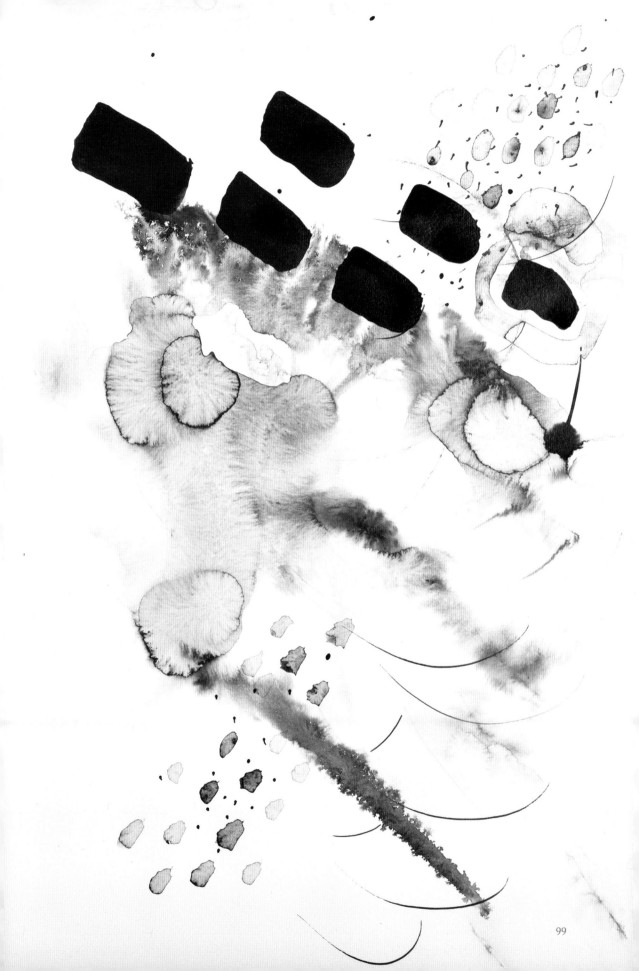

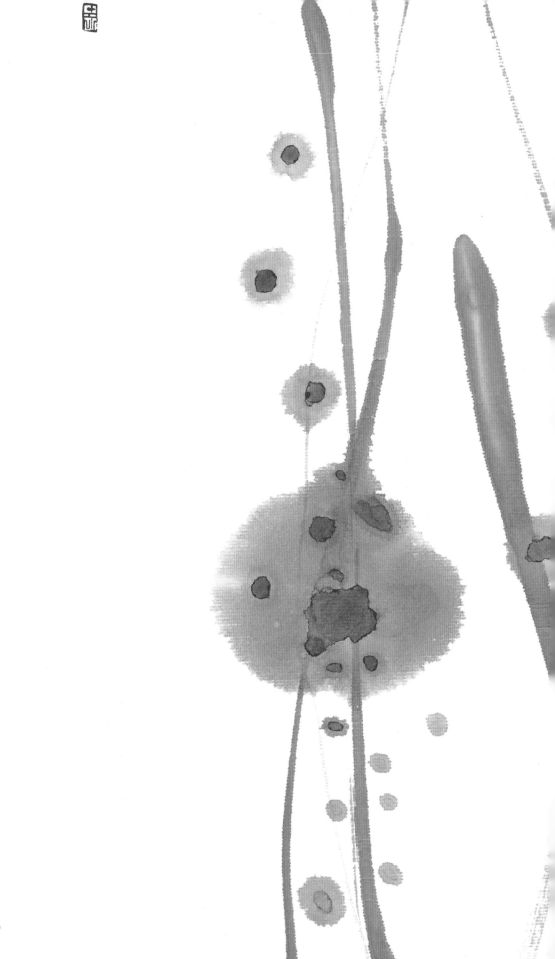

할 수 있다

누구를 가르듯

꽃을 피어나도록

당신을 돕는 일이다

삶이

다른 사람의

꽃을 피우도록 하는

또 하나는

스스로 피어나는 일이고

두 가지가 있다

방법에는

꽃을 피우는

황금빛 꽃을 피우는

류시화 〈내가 생각한 인생이 아니야〉

네가 사랑한 모든 것은 모두 언젠가는 사라져버릴지도 몰라 하지만 그것들은 반드시 다른 형태의 사랑으로 돌아올 거야

카프카

우리는 나이가 들면서 변하는것이아니라
보다 자기다워지는 것이다

린홀

살면서
가장 소중히
여겨야할것은
일상이다

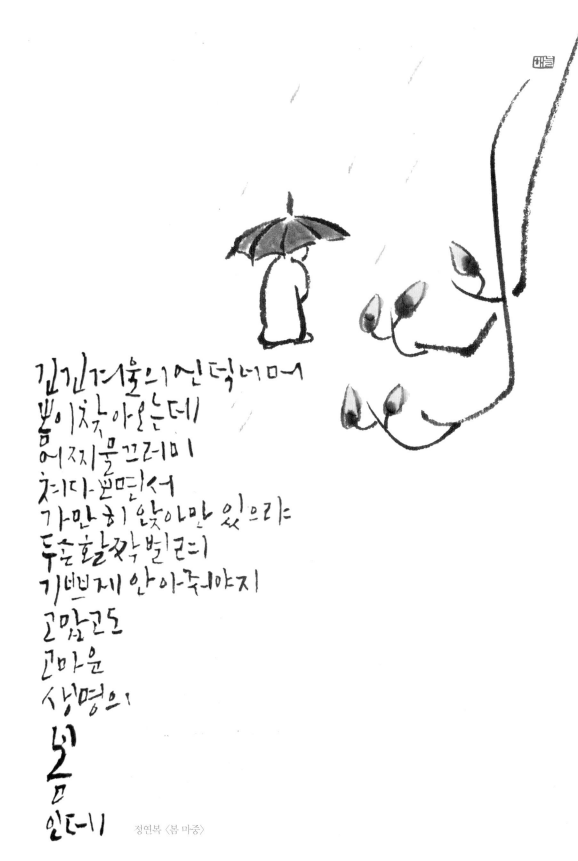

긴긴겨울의 언덕너머
봄이 찾아오는데
어찌 물끄러미
쳐다보면서
가만히 앉아만 있으랴
두손 활짝 벌리고
기쁘게 안아줘야지
고맙고도
고마운
생명의
봄
인데

정연복 〈봄 마중〉

107

삶을 예술로 만드는 이가 진정한 예술가이다

앙리 마티스

108

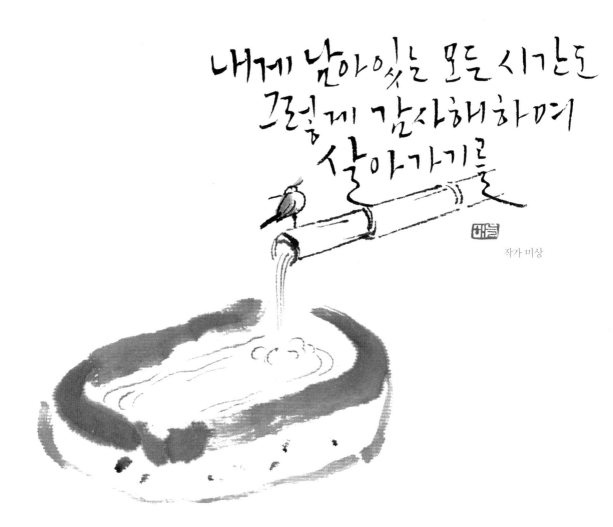

내게 남아있는 모든 시간도
그렇게 감사해하며
살아가기를

작가 미상

세상이 좋아
내가 사는
너와

길을
아는것과
그길을
걷는것은
분명히
다르다

영화 〈매트릭스〉

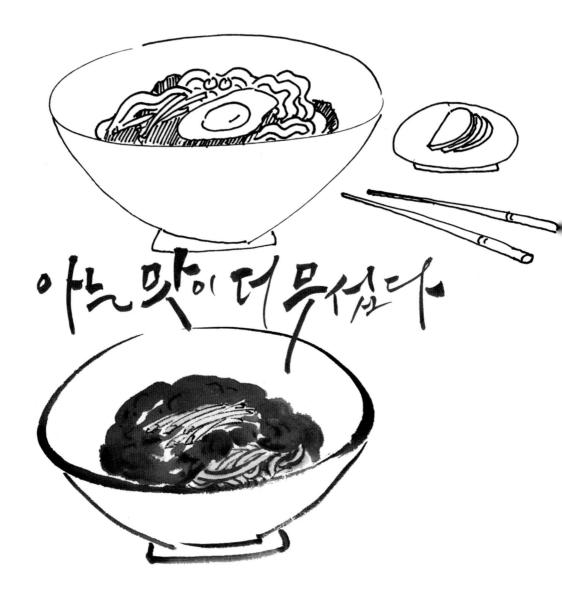

아는 맛이 더 무섭다

잊지마, 넌이미좋은 닭이야

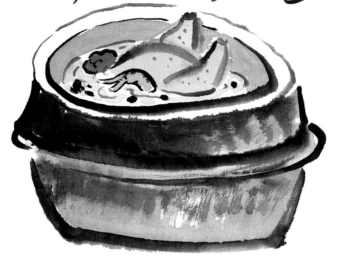

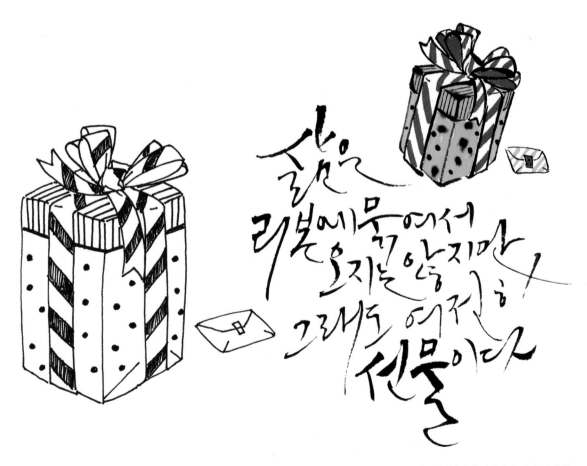

삶은
리본에 묶여서
오지는 않지만
그래도 여전히
선물이다

이종선 〈넘어진 자리마다 꽃이 피더라〉

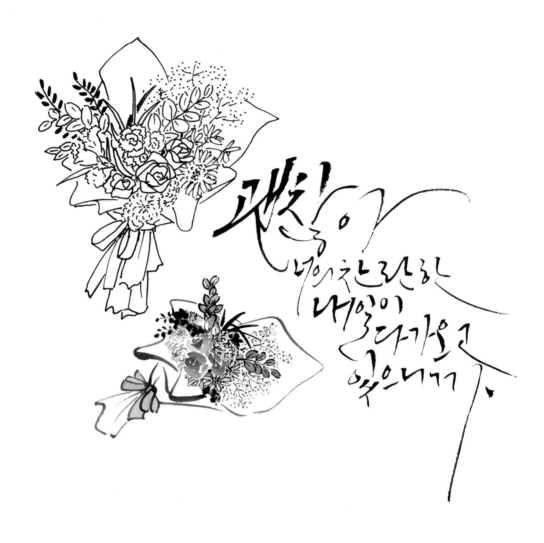

괜찮아
너의 추르러한
내일이 다가오고
있으니까.

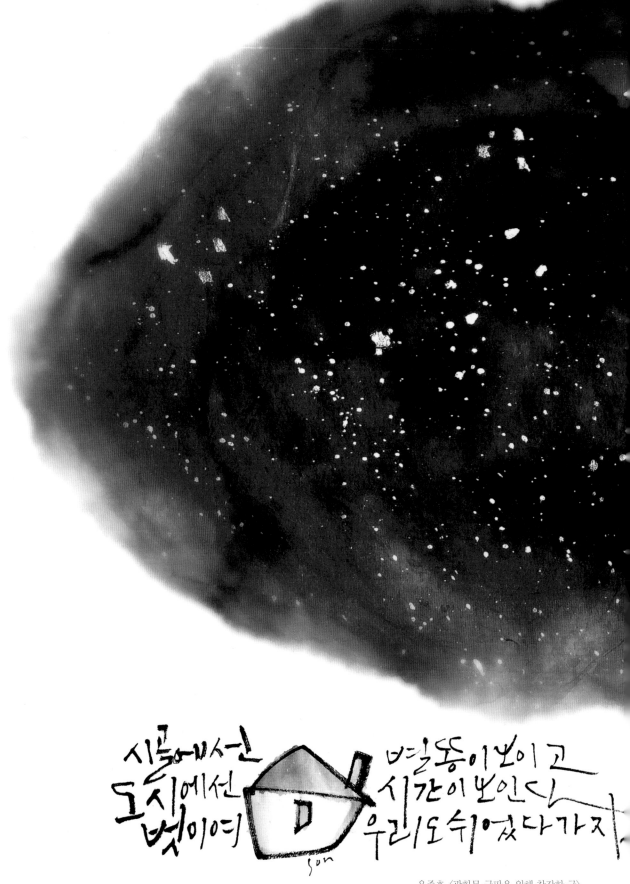

시골에서는
도시에선
벗이여

별똥이 보이고
시간이 보인다
우리도 쉬었다 가지

유종호 〈광화문 글판을 위해 창작한 글〉

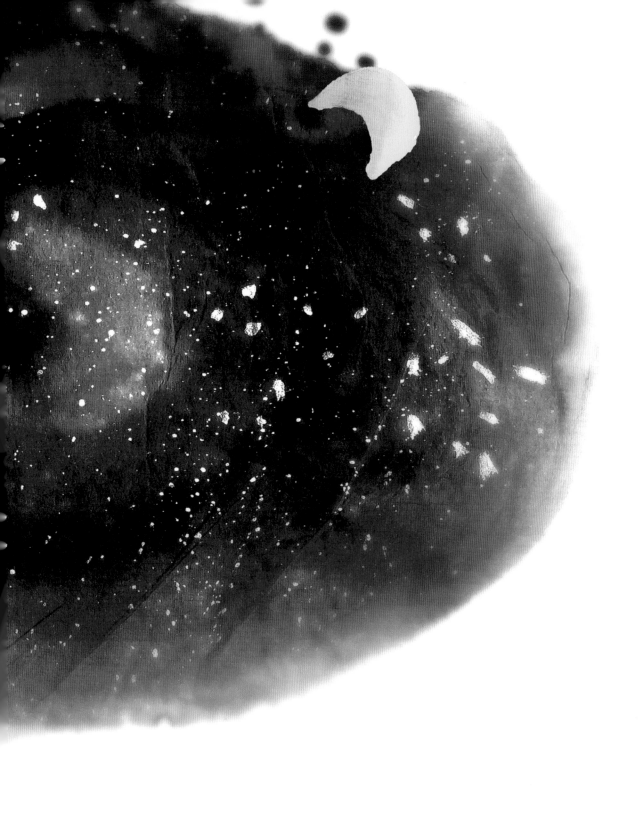

잔나비 〈뜨거운 여름밤은 가고 남은 건 볼품없지만〉+김광진 〈편지〉

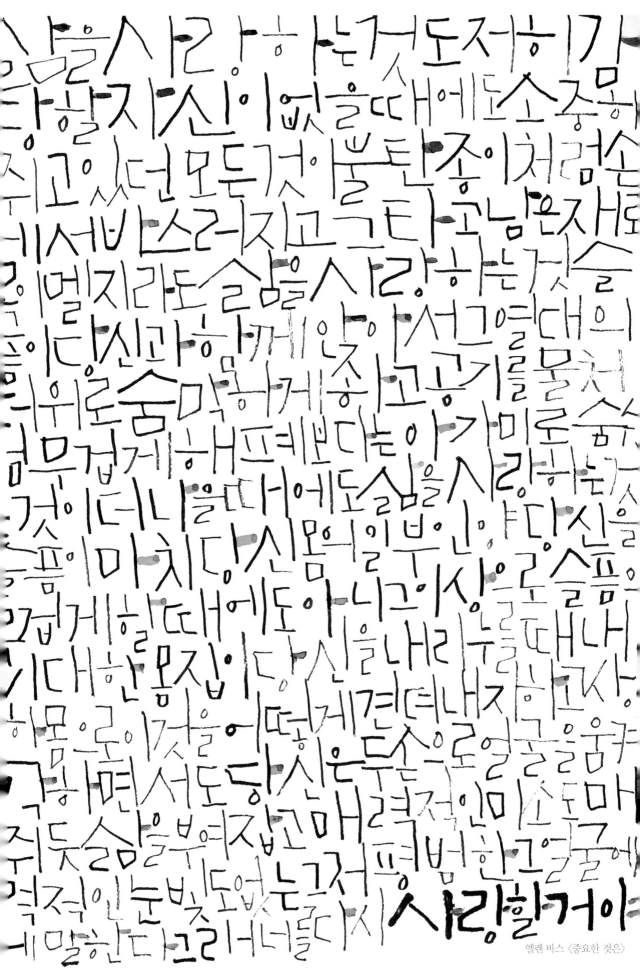

엘렌 바스 〈중요한 것은〉

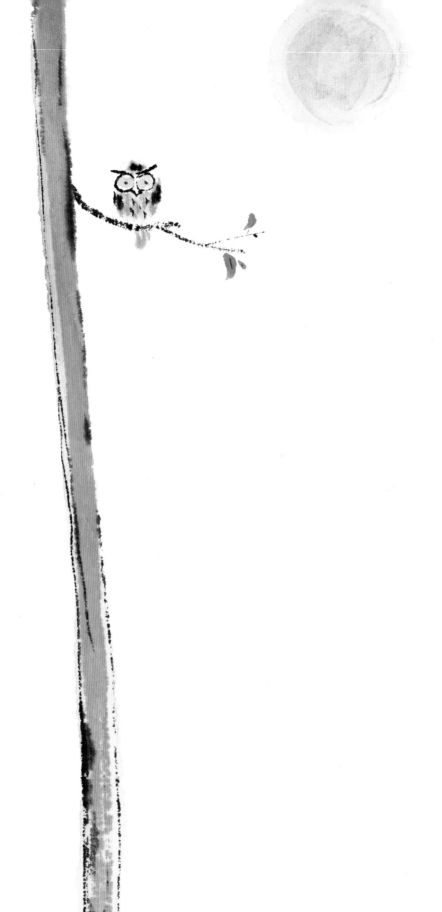

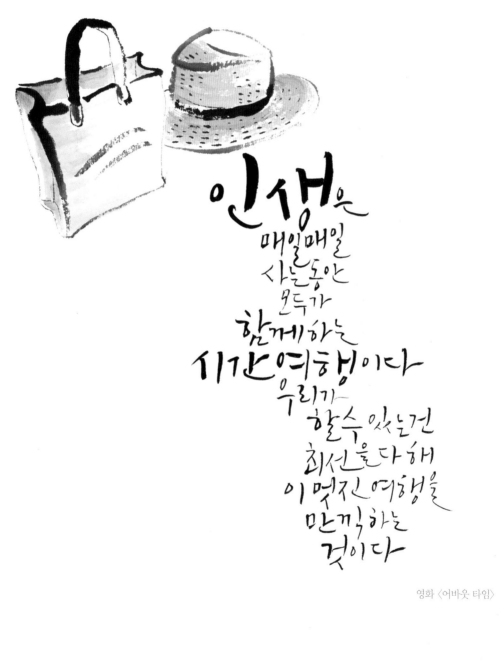

인생은
매일매일
사는동안
모두가
함께하는
시간여행이다
우리가
할수 있는건
최선을다해
이멋진 여행을
만끽하는
것이다

영화 〈어바웃 타임〉

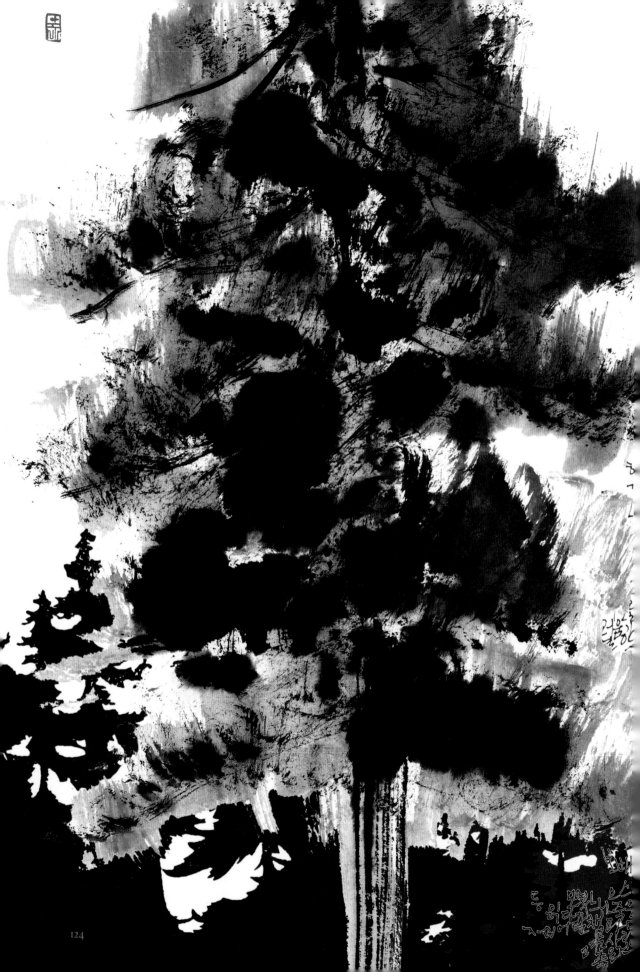

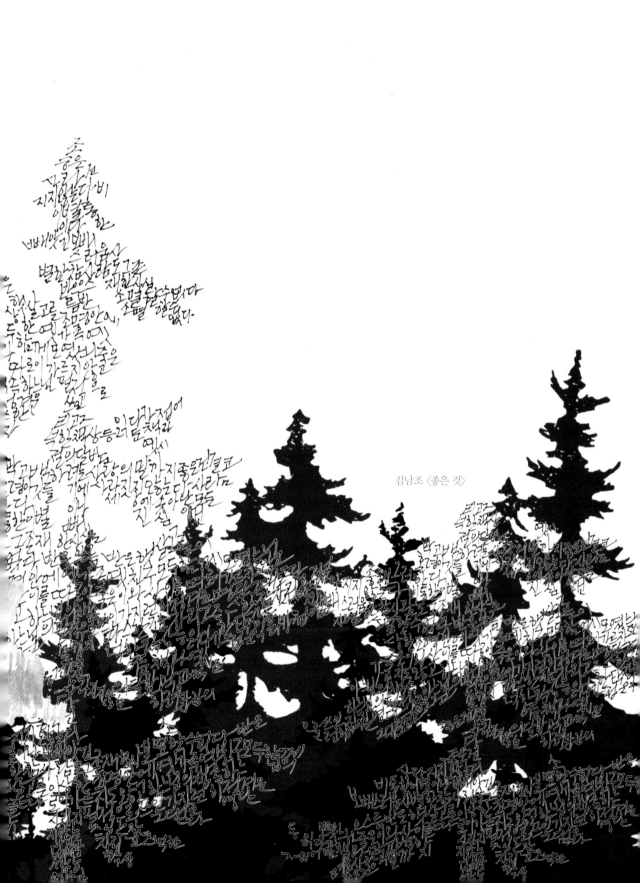

김남조 〈좋은 것〉

언젠가 마주칠거란
생각은 했어 어느날에
그냥 알아 본얼굴에 빈
한걸 그 눈아도 변한게
없더니 가끔 서운하니
예전 그마음 사라졌던
게 예전 뜨겁던 약속
버린게 무색해진대도
자연스러운 일이야

그만 미안해하자
다지난 일인데 누가
누굴 아프게 했건 가끔
속절없이 날 울린 그노래
로 남은 너 변한 것같
아도 변한게 없더니
가끔 서운하니 예전
그마음 사라졌던 게
예전 뜨겁던 약속버
린게 무색해진대도
자연스러운 일이야

하림 〈사랑이 다른 사랑으로 잊혀지네(2004)〉

127

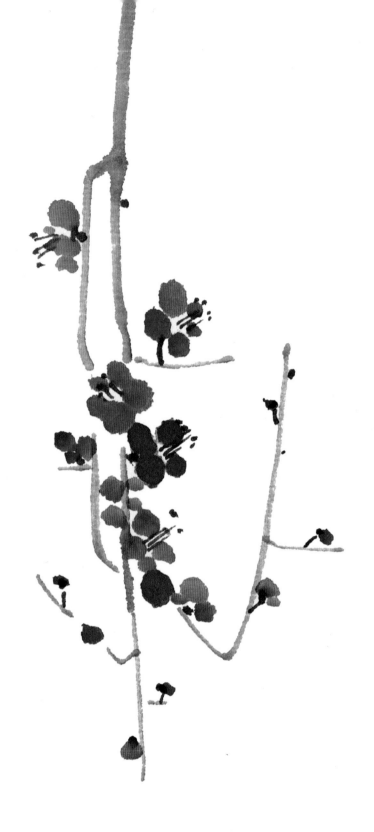

시를 읽는 것

누군가를

안다는 것은

그의

가슴 안에

있는

시를 읽는 것

작가 미상

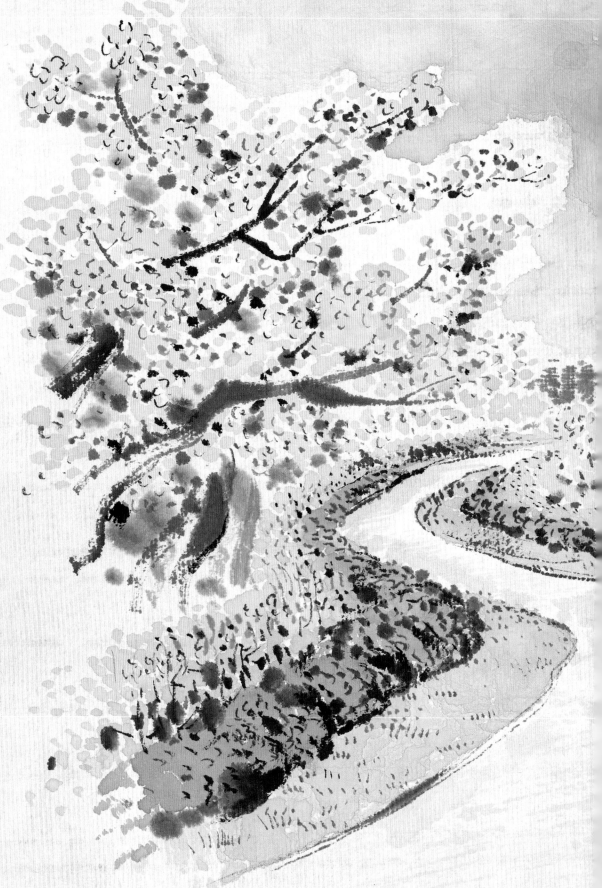

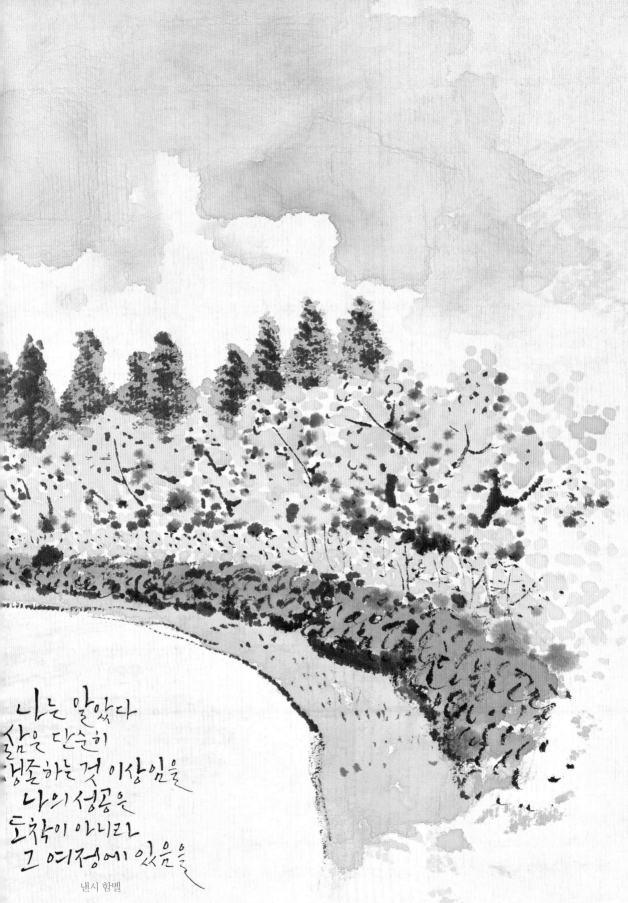

나는 알았다
삶은 단순히
생존하는 것 이상임을
나의 성공은
도착이 아니라
그 여정에 있음을

낸시 함멜

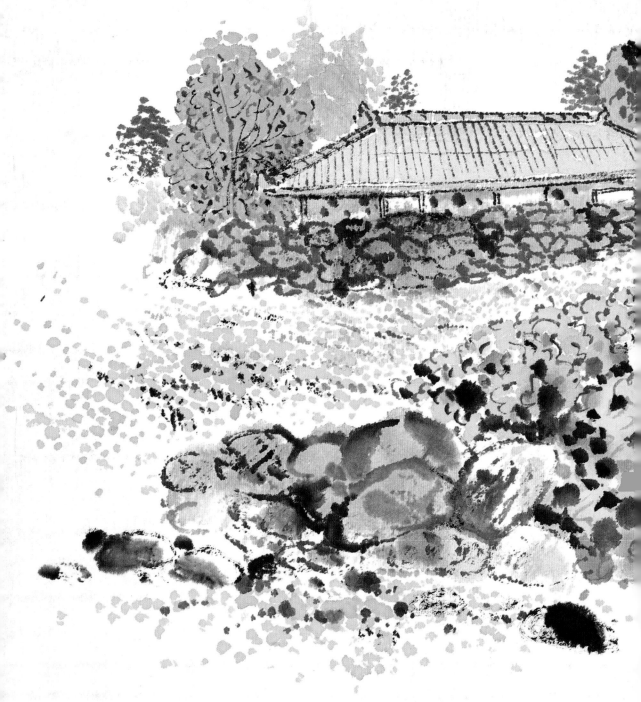

132

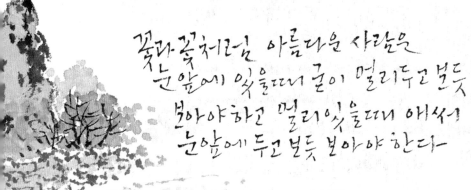

꽃과 꽃처럼 아름다운 사람은
눈앞에 있을때 굴이 멀리두고 보듯
보아야하고 멀리있을때 애써
눈앞에 두고 보듯 보아야 한다

작가 미상

그 여자네 집을 소개합니다

03

일러스트

홍지민의 캘리그라피&그림
그 여자네 집

누군가 가고
또 누군가 오는 일
때때로 그 곁에
골똘히 지켜 섯기도 하는 일

김사인 〈공부〉

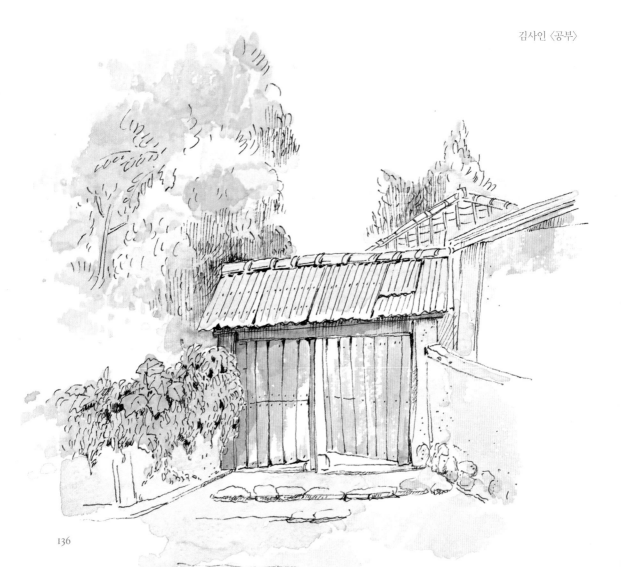

내 삶에 따스한
위로가 되는
그 어떤 것들에 대하여

윤치영 〈내 삶에 위로가 되어준 한마디〉

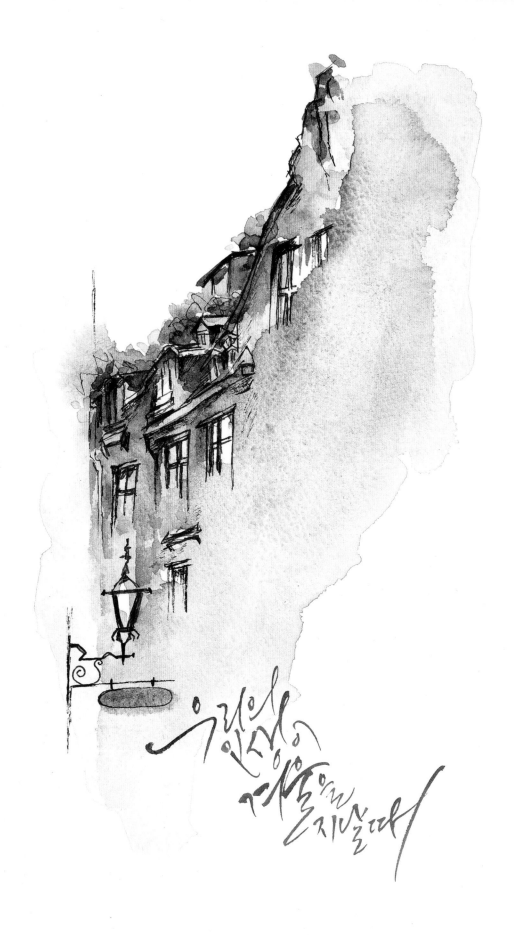

우리의 인생이 여행으로 지날때

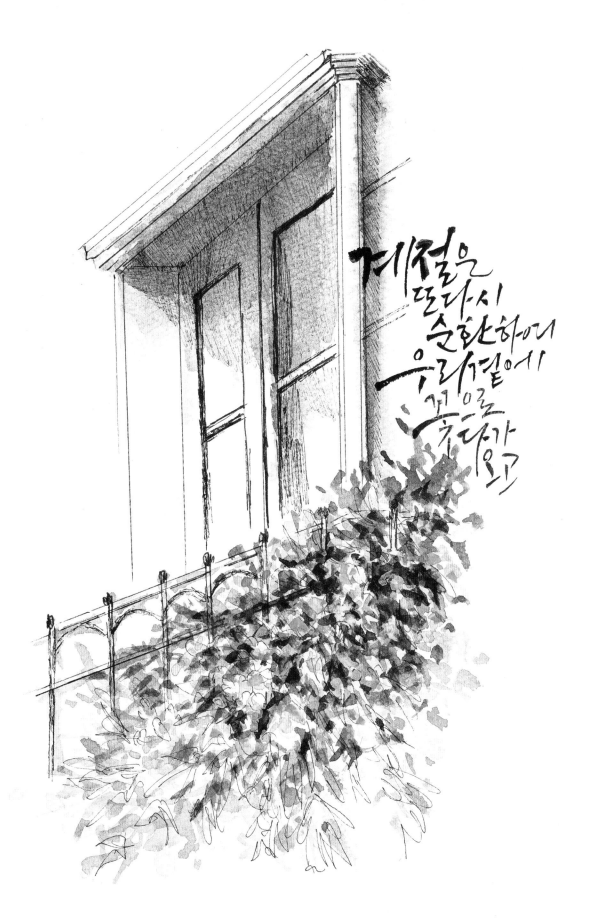

계절은 또다시 순환하며 우리곁에 꽃으로 피어날까요

우리 아프지 말고 행복하자

인연이
모여
인생이
된다

주철환 〈샘터사(2015)〉

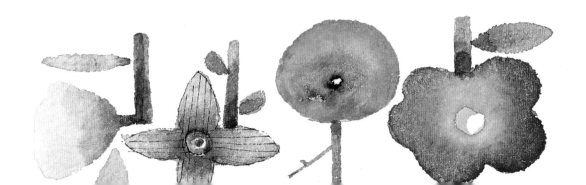

오늘 할 일

끝내주게 숨쉬기
간지나게 잠자기
작살나게 밥먹기

인터넷, 유머 글에서

일상의 예술

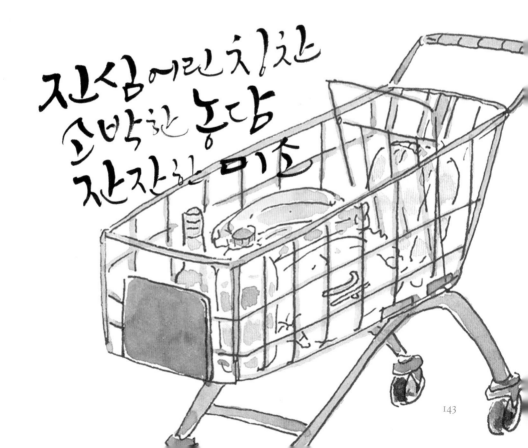

진심어린칭찬
소박한 농담
잔잔한 미소

설렌다고
함부로
달려들지마라

정운 〈마음의 자유〉

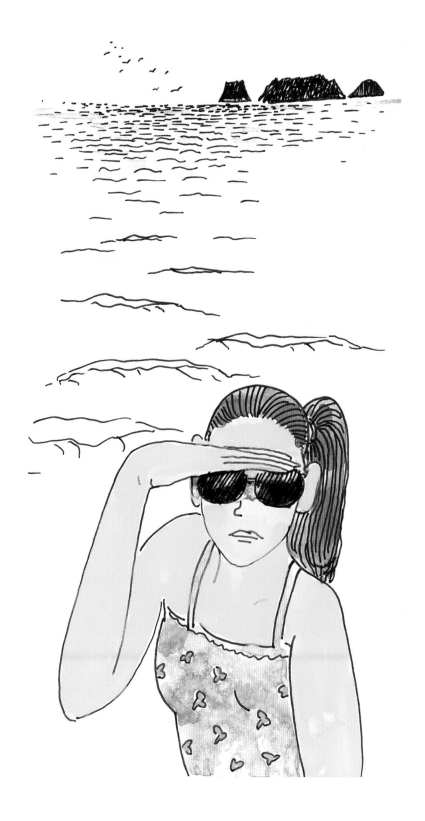

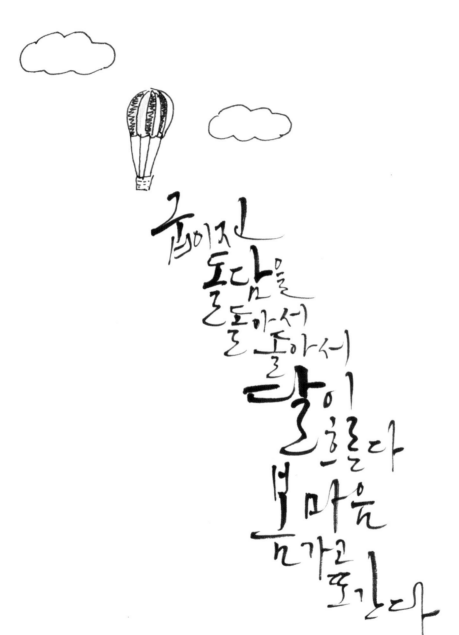

굽이진
돌담을
돌아서 돌아서
달이 흐른다
봄마음
꿈가고 또 간다

김영랑 〈꿈밭에 봄마음〉

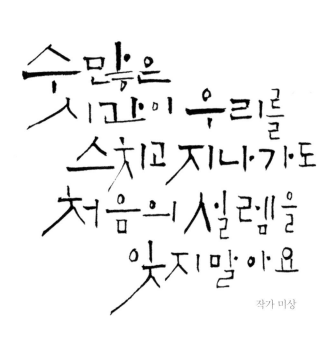

수많은
시간이 우리를
스치고 지나가도
처음의 설렘을
잊지 말아요

작가 미상

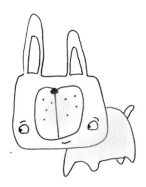

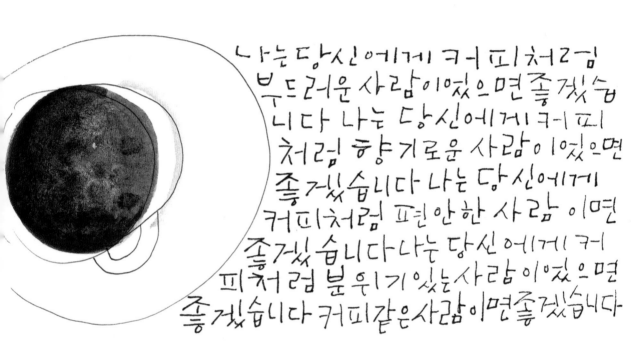

나는 당신에게 커피처럼
부드러운 사람이었으면 좋겠습
니다 나는 당신에게 커피
처럼 향기로운 사람이었으면
좋겠습니다 나는 당신에게
커피처럼 편안한 사람이면
좋겠습니다 나는 당신에게 커
피처럼 분위기 있는 사람이었으면
좋겠습니다 커피같은 사람이면 좋겠습니다

지금 나처럼
커피 생각하고 있는
그랬으면...

마시면 돼 좋고
커피는 더 좋고 가끔
주시아하는 거래 사랑과
마셔는 거래 사랑과

커피로는 별우기로
향으래 아니셔도
맛으로 마시는
커피는 맛있는...

윤보영 〈커피도 가끔은 사랑이 된다〉

식사 끝내고
커피를 마시마기 결을 때
파도같은 감동이 밀려와 함
그때 알았어 커피 한 잔도 마
느낌이 달라진다는거 슛! 이건 비밀

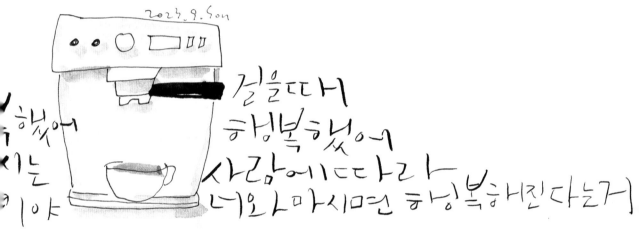

2023. 9. 4에

걸을때며
행복했어
사람에따라
너오나마시면 행복해진다는거

했어
시는
이야

윤보영 〈커피도 가끔은 사랑이 된다〉

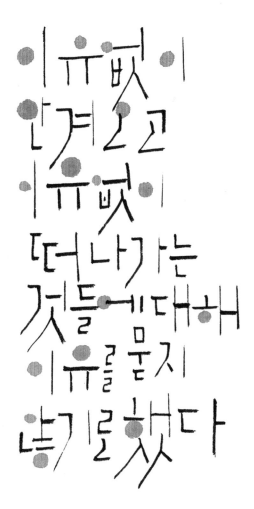

이유없이
안겨오고
이유없이
떠나가는
것들에대해
이유를 묻지
않기로 했다

못말, 작가

새가 날듯
햇살이
당신에게
닿기를
겨울햇살의
향에는
언제나
당신이 있기를

작가 미상

동안이 좋아

CALLIGRAPHY& PIC

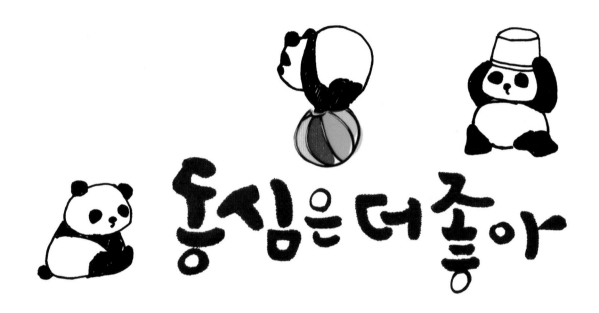

동심은 더 좋아

TURES BY SON JI MIN

TYPOARTIST

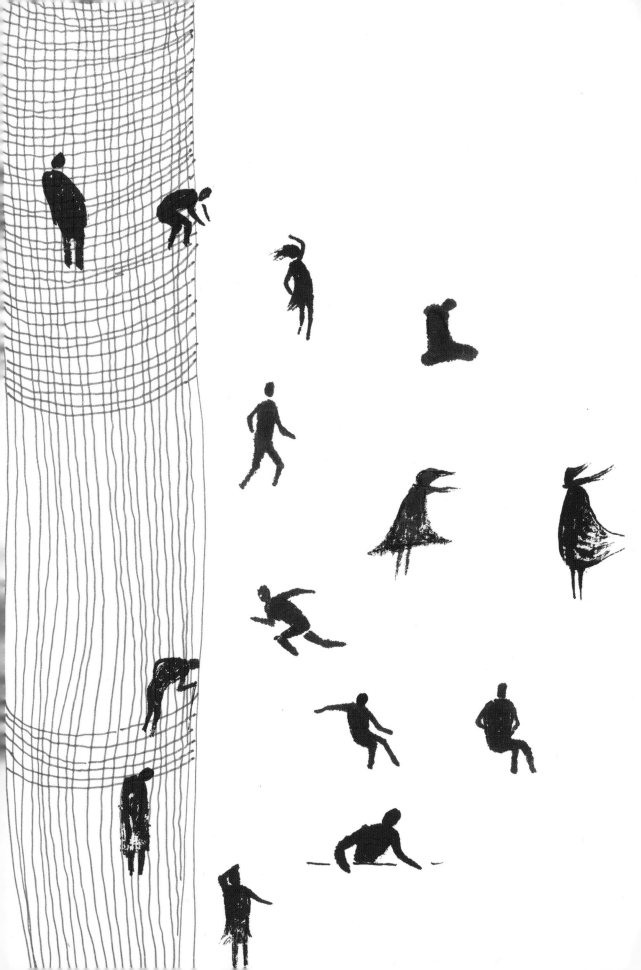

건물은 높아졌지만, 인력은 더 작아졌다

소비는 많아졌지만, 더 가난해지고
더 많은 물건을 사지만, 기쁨은 줄어들었다

집은 더 커졌지만, 가족은 더 적어졌다

학력은 높아졌지만, 상식은 부족하고

약은 많아졌지만, 건강은 더 나빠졌다

너무 빨리 운전하고, 너무 성급히 화를 낸다

너무 적게 책을 읽고, 핸드폰을 너무 많이 본다

말을 너무 많이하고, 사랑을 적게하며

생활비 버는 법을 배웠지만, 어떻게 살 것인가는 잊어버렸고
달에 갔다왔지만, 길을 건너가 이웃만나기는 더 힘들어졌다

공기정화기는 갖고 있지만, 영혼은 더 오염되었고

자유는 더 늘었지만, 열정은 더 줄어들었다

세계 평화를 더많이 얘기하지만, 전쟁은 더 많아졌다

제프 딕슨 〈우리 시대의 역설〉

우아하게
고요하게
담담하게
섬세하게
아름답게
귀엽게
심플하게
검소하게
다정하게
아우르게
따뜻하게
소중하게
즐겁게
담백하게

지혜롭게 소소하게 평화롭게

사랑스럽게

감사하게 나답게

예쁘게

새롭게

부드럽게 차분하게

힘차게

건강하게 풍요롭게

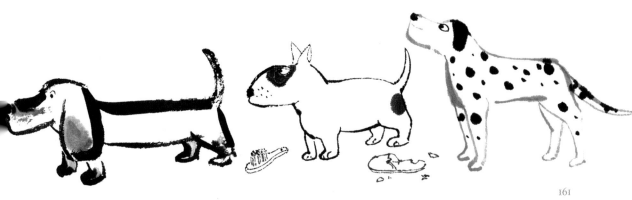

161

개인의 취향을 갖출 것

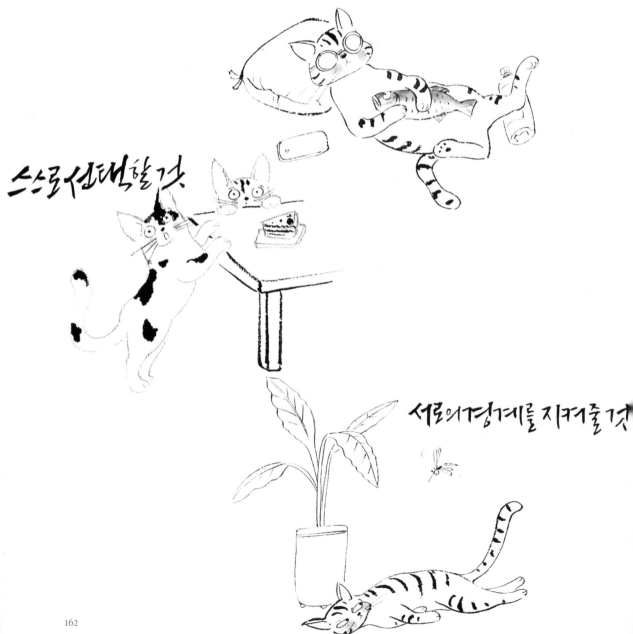

자신이 빛날수있는 자리에서 살아갈 것

스스로 선택할 것

서로의 경계를 지켜줄 것

다들 알아서 행복할것

나의 몫을 외면하지않을 것

그린라이트가 꺼졌다면
직진할 것

나 외엔 무엇도 되지않을 것

김수현 〈나는 나로 살기로 했다〉

사랑해

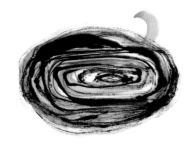

기억해

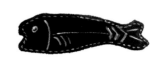

함께해

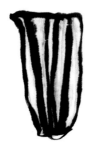

행복해

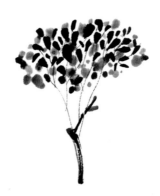

노력해

추억해

건강해

소중해

축하해

응원해

감동해

공부해

감사해

따뜻해

이해해

편안해

위로해

집중해

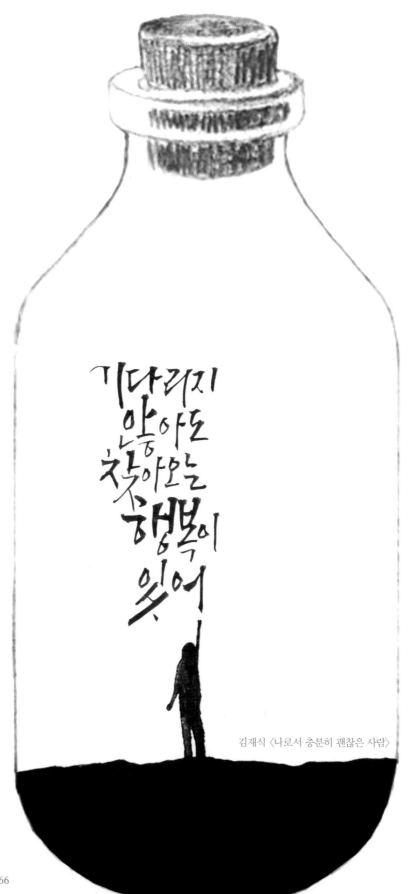

김재식 〈나로서 충분히 괜찮은 사람〉

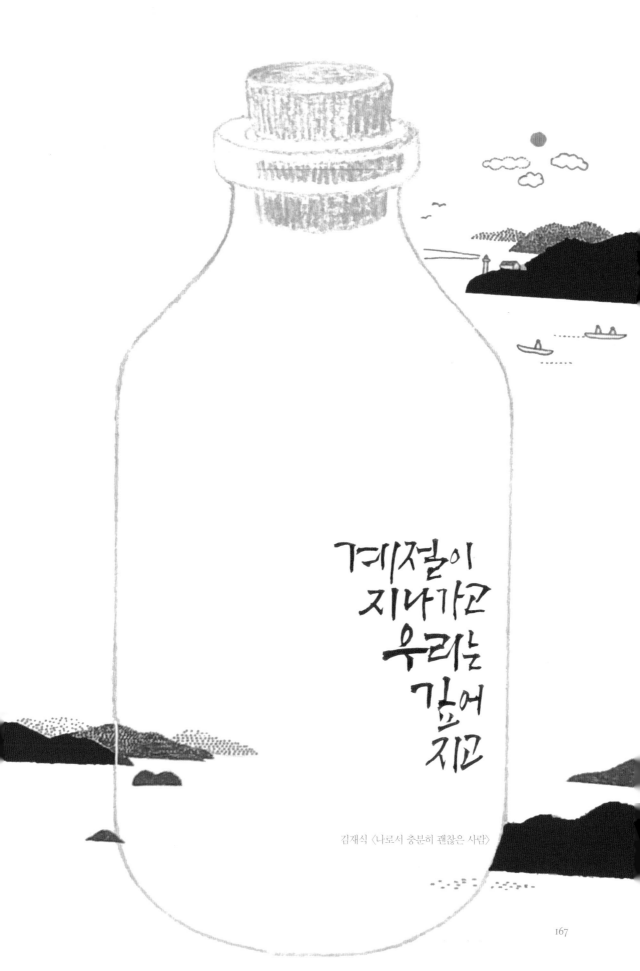

계절이
지나가고
우리는
깊어
지고

김재식 〈나로서 충분히 괜찮은 사람〉

자기답게
사는데
더 매력을
느끼려
애쓸 것
이다

나도 늙을수록 저 해서 그저 와인 재미 낼까 풀리는 다 더 좋아 이다. 우리 처럼 나야 따끔 밑지대 세. 재력을 이며. 그보다 것이다. 우 란을 벗어 을 벗길 것이다 버ㅣ청장을 진 않다. 모 한 두 사 연으로 죽 리 꽃을 을 구경 막힌 감 곳 한두 새겨질 지 포지교를 듯이 나도

함께 살고 싶고 내 친구도 재미나 위안을 위
히 자리 자리 타로나 농약 간의 가지말을 하느
가졌으면 바랄 뿐이다. 나는 때로 맛있
면 고픈을 튀기고 내가 더 예뻐 보이기를 바
랄고 마음을 지울 줄도 알 것이다. 때로는 열
이나 가을 같다 숲기리 가을 물리친 후 보
있겠으나, 결국은 우정을 제일로 여길 것
된 눈속 참대 같은 기상을 지녔어나 들꽃
우 수 있고, 아첨 같은 양날 누슬 능하지만 이
는 아량도 각지를 바란다. 우리는 명성과 귀
하지도 보라우 하지도 것멸 하지도 안을 것
자기 답게 사 놓더 더 매력을 느끼러 아름
항상 지혜히 물진 못 하더라도 자기 의 편
위 해 비록 진실일 지라도 타인을 판진 안을
가를 바란다. 나는 많은 사람을 사랑하고
사랑 과 자기 도 우러 치 안는다. 나의 열심
그 느 어지지 안을 아름답고 향기로
가 지 지속 되길 바란다. 나눠 여러
면서 끼니 야 잠을 아껴 온 수록 하지
다. 그럼에도 지금은 그만으로 중에기
높은 것은 거의 없다. 한두
딱 제 대로 감상 했어 더 넘 두고 고되
이 되었을걸. 우정이라 하면 사람들은 과
다. 그러나 나는 친구를 괴롭히고 쉽지 안
업는 인내로 버틀기만 할 재간이었다

유안진 〈지란지교를 꿈꾸며〉

169

우리는 푼돈을 벌기 위해 하기 싫은 일을 하지 않을 것이며 가랑을 지니는 오동나무처럼 일생을 준게 살아도 향기 유로운 제 모습을 잃지 않고 살고자 애쓰며 격려하지 않으며 특별히 한두 사람을 사랑한다 하여 많으리라. 우리가 멋진 글을 못 쓴다라도 쓰는 일을 택한 것이 약점도 안 쓰럽게 여기리라. 내가 글을 가다가 한 묶으려 주도 그는 날 주책이라고 나무라지 않으며 가볍도 도 나의 꼬양을 비웃지 않을 게다. 나 또한 그의 눈에고 추가루가 끼었다 해도, 그의 속녀 팀이나 신사다움인간적인 우여함을 느끼게 될 게다. 우리의 손이 비록어 주는 기둥이 될 것이며 우리의 눈에 피 봄이 서니며 눈빛이 흐리고 시력이 어두워질수록 서로를 삶

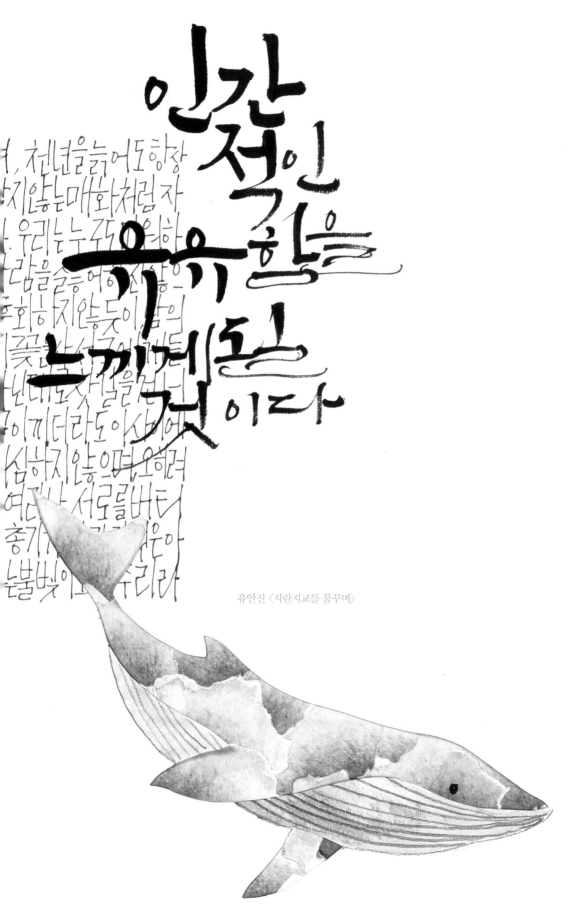

유안진 〈지란지교를 꿈꾸며〉

우리의 손이 자꾸 떨리거나 서로를 버티어주는 기둥이도 될 것이며, 우리의
이 어두워질수록 서로를 살펴주는 불빛이 되어주리라. 우리는 한
지라도 타인을 꾸짖지 않을 것이다. 오해를 받더라도 묵묵할수
안 한다 해도 우리의 향기가 마음 이름 달래지나리라. 우리는 시간
미친 듯 볼두 하기를 바란다. 우리는 우정과 애정을 소중
과도 같으며, 우리의 애정 또한 우정과 같아서 모라 해도 몇 갈도
며 화초에 물을 주다가 안개 낀 아침 창문을 열다가 가을 하늘
싶어지며, 그도 그럴 때 나를 찾을 것이다. 그는 때때로 볼고 싶어지기도 하

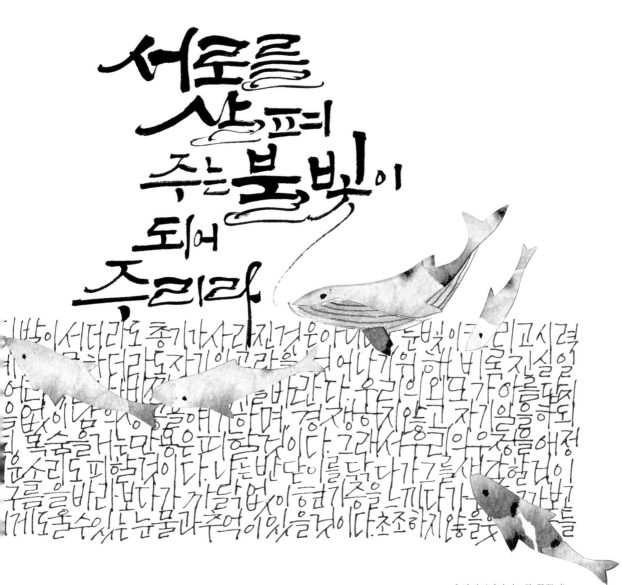

서로를 살피어 주는 불빛이 되어 주리라

밤이 서더라도 종기까지 사라진 것은 아니다. 눈빛이 그리고 시력이 ...자기 ...기의 곱라을 ...어나기 위해 비록 진실일 ...없이 남...을 을해 ...며 경쟁하지 않고 자기 일을 하되 ...목숨을 ...만 ...필 것이다. 그래서 ...의 우정을 애정 ...소리도 피할 것이다. ...반단이를 닦다가 그를 생각한 ...이 ...게 도움...있는 눈물과 주억이 있을 것이다. 초조하지 않을 ...들

유안진 〈지란지교를 꿈꾸며〉

173

그 여자네 집을 소개합니다

04
콜라주

호지민의 캘리그라피&그림
그 여자네집

시골에선 별똥이 보이고
도시에선 시간이 보인다-

도시에선 시간연보인다 빛이여우리도쉬었다가자

유종호 〈광화문 글판을 위해 창작한 글〉
마스킹테이프, 피그마펜

하루를 살아도 온 세상이 평화롭게
이틀을 살더라도 사흘을 살더라도
평화롭게
그런 날들이. 그날들이
영원토록 평화롭게

김종삼 〈평화롭게〉
마스킹테이프, 피그마펜

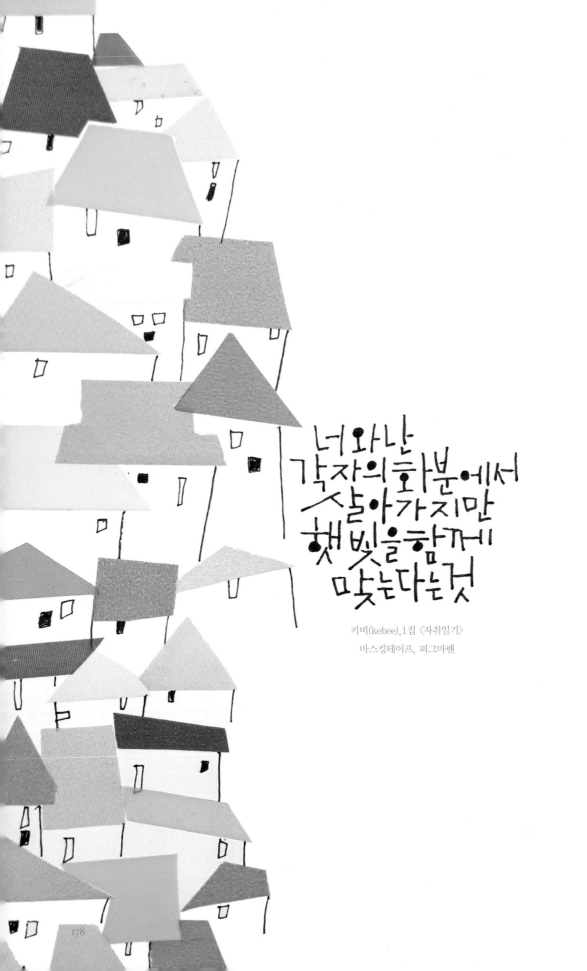

너와 난
각자의 화분에서
살아가지만
햇빛을 함께
맞는다는것

키비(kebee), 1집 〈자취일기〉
마스킹테이프, 피그마펜

178

구상 〈꽃자리〉
마스킹테이프. 먹

...기억은 흐려지지 않는 걸 겨울 이야기가 있어 그 이야기 속엔 두 여인이
나오고 추억의 노래니라 흐르는 카페에 있고 아직도 나는 널 사랑하고
모두들때 있던 축제의 그날 그대가 날 이끌고 그곳엔 아주 작고 어린 소녀가
날 보며 머리크리스마스웃고 있었네 기억하나요 우리사랑을 그땐 서로의
아픔을 함께 했었죠 이젠 무엇도 남아 있지 않지만 하얀 눈 내리던 그날의
입맞춤을 기억해요 너를 갓으려던 나의 꿈들은 눈 속 어딘가에 묻혔고 우리세
함께 한 그날의 파티는 세상 어느 곳보다 따스를 봤었지 돌아오는 길에 그 아이 떤 기분 이상
촛에 나는 하늘을 날았고 안녕하며 돌아선 내 머리 위엔 어느새 하얀 눈이 내리고있었
지 기억 하나요 우리사랑을 그땐 서로의 아픔을 함께 했었죠 이젠 무엇도
남아 있진 않지만 하얀 눈 내리던 그날의 입맞춤을 기억해요 나는 아직도 너를 잊기
않고 지금도 이길을 나홀로 걷고 있는데 너는 지금 그 어딘가에서 나 아닌 누군 가를 사랑하고
있을까 기억하나요 우리사랑을 그땐 서로의 아픔을 함께 했었죠 이젠 무엇도 남아 있지
않지만 하얀 눈 내리던 그날의 입맞춤은 기억해요 난 기억해요 난 기억하다요 겨울 추억 이야기
니라 흐려지지않는 겨울 야기가 있어 그 이야기 속에 두 여인이나오고 추억의 노래니라 흐르는 카페에 있고
아직도 나는 널 사랑하고 기억하니 네 우리 사랑을 그땐 서로의 아픔을 함께 했었죠 이젠
무엇도 남아 있지 않지만 하얀 눈 내리던 그날의 입맞춤은 기억해요 난 기억해요 난 기억해요 그날

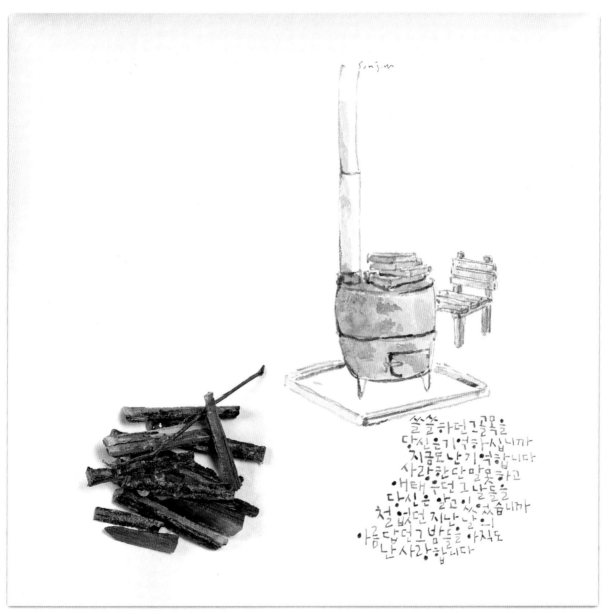

쌀쌀하던그골목을
당신은기억하십니까
지금도난기억합니다
사랑한단말못하고
애태우던그날들을
당신은알고있었습니까
철없던지난날의
아름답던그밤들을아직도
난사랑합니다

조덕배 〈나의 옛날이야기(1986)〉
수채물감, 나무조각, 먹

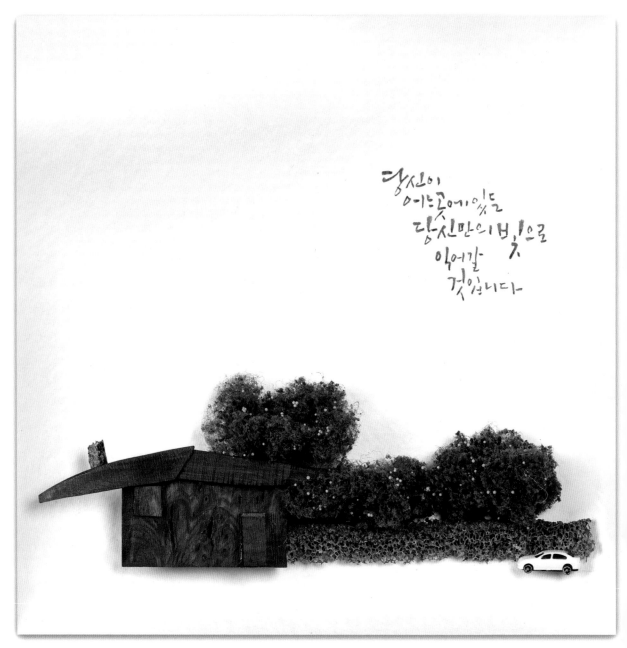

당신이
어느곳에있든
당신만의 빛으로
익어갈
것입니다~

나무조각, 미니어처 모형, 먹

아직도 그대로인 것들이 있습니다
그것이 장소이든 계절이든
많은 시간이 흘러 그동안
그 장소, 그 풍경은 변해있고
그때의 기분이 지금에서도
같은 기분일 수는 없지만
아직 남아있는 마음의 온기는
그대로입니다
당신이라는 온기는
그대로 남아,
나를 또 따뜻하게
합니다

그대의 온기

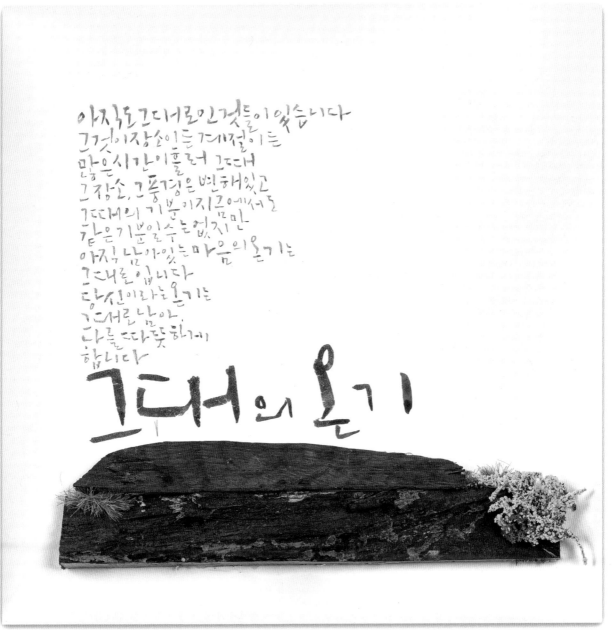

나무조각, 미니어처 모형, 먹

183

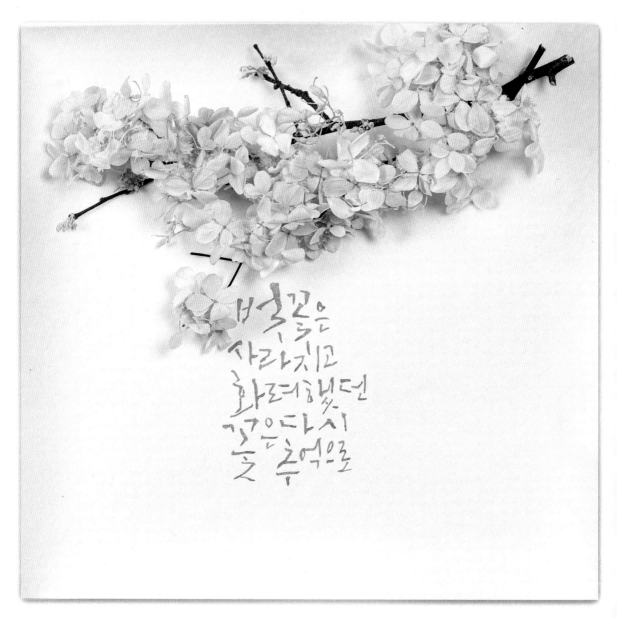

벚꽃은
사라지고
화려했던
꽃은다시
꽃은 추억으로

프리저브드, 나뭇가지, 먹

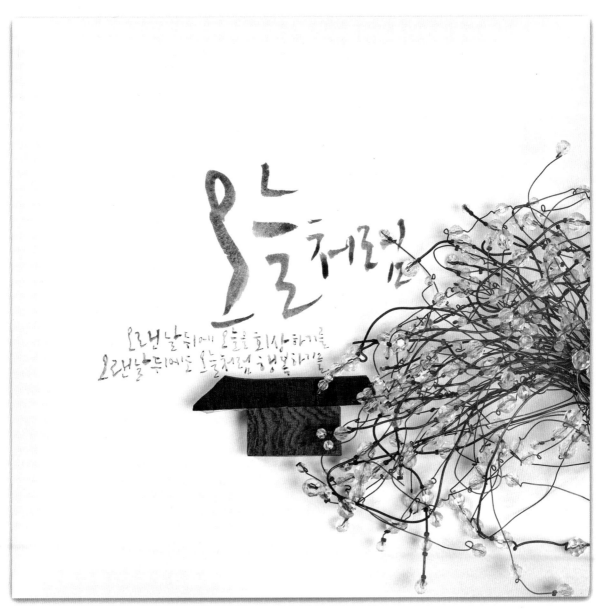

오늘처럼

오랜날뒤에 오늘을 회상하기를
오랜날뒤에도 오늘처럼 행복하기를

나무 조각, 얇은 철사, 구슬, 먹

꽃 열고닫은 또뭉이 또든길이 행복으로 가는 통로였으면 해

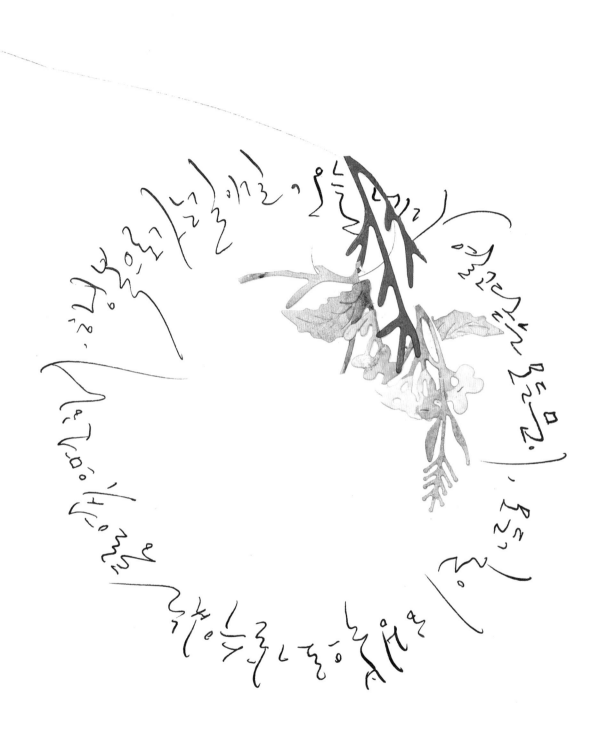

작가 미상
염색종이, 페이퍼 커팅, 펜촉

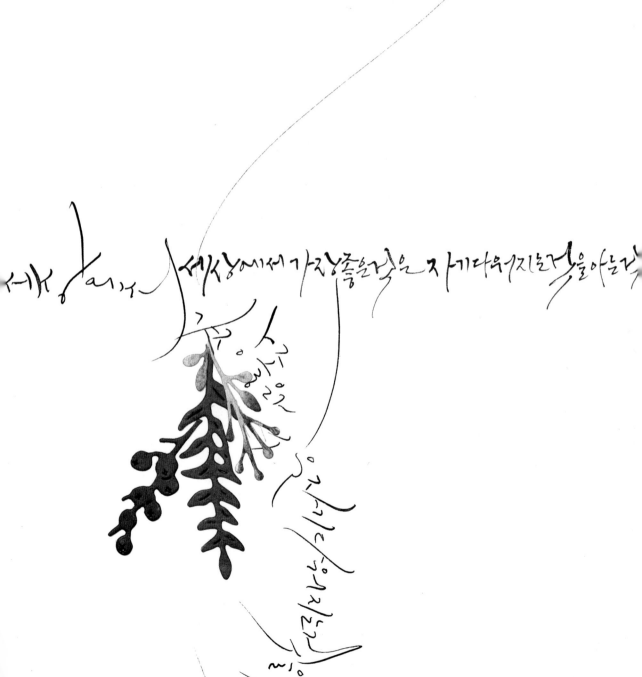

세상에서 가장 좋은 것은 자기다워지는 것을 아는 것

김수현 〈애쓰지 않고 편안하게〉
염색종이, 페이퍼 커팅, 펜촉

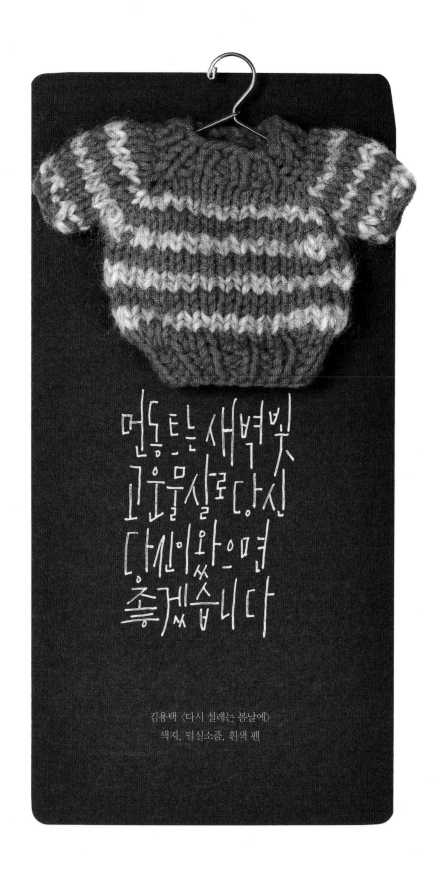

먼동트는 새벽빛
고운물실로 당신
당신이왔으면
좋겠습니다

김용택 〈다시 설레는 봄날에〉

색지, 털실소품, 흰색 펜

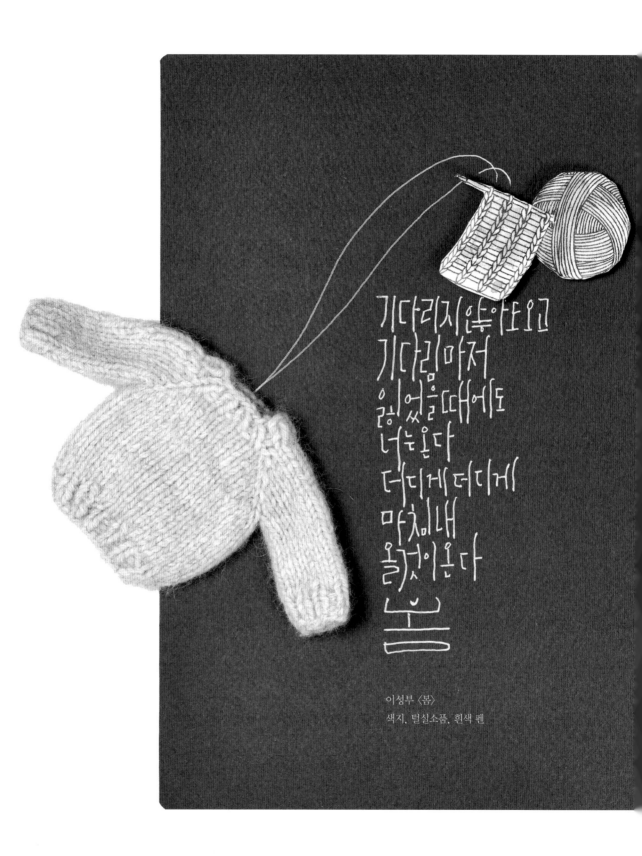

기다리지 않아도 오고
기다림마저
잃었을 때에도
너는 온다
더디게 더디게
마침내
올 것이 온다
봄

이성부 〈봄〉
색지, 털실소품, 흰색 펜

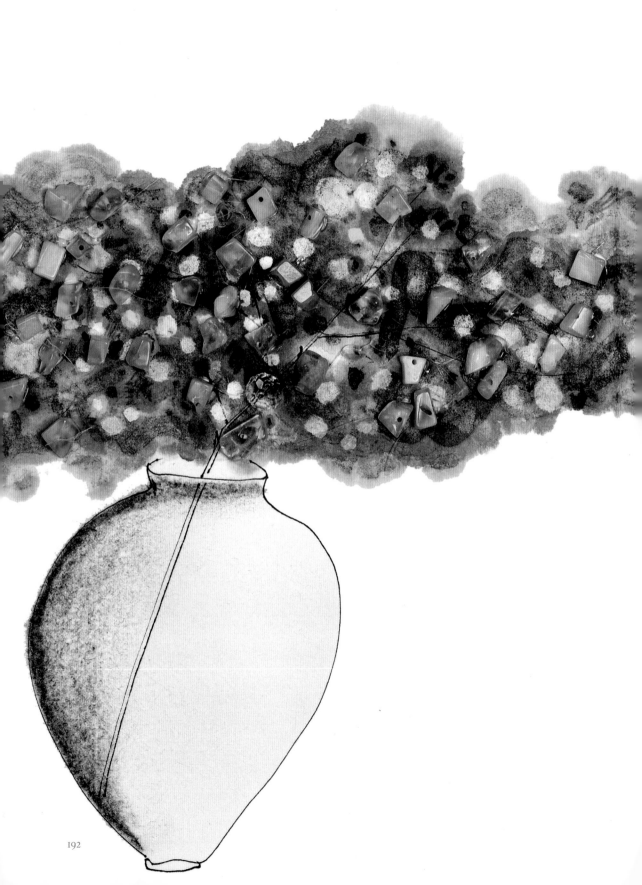

... 더 열심히
순간을 사랑할것
모든순간이 다아
꽃봉오리인것을

정현종 〈모든 순간이 꽃봉오리인 것을〉
목탄, 피그마펜, 비즈, 먹

천상화를 잊지못하는 것처럼 그의 모든 것은 그럴게 남아 있었다

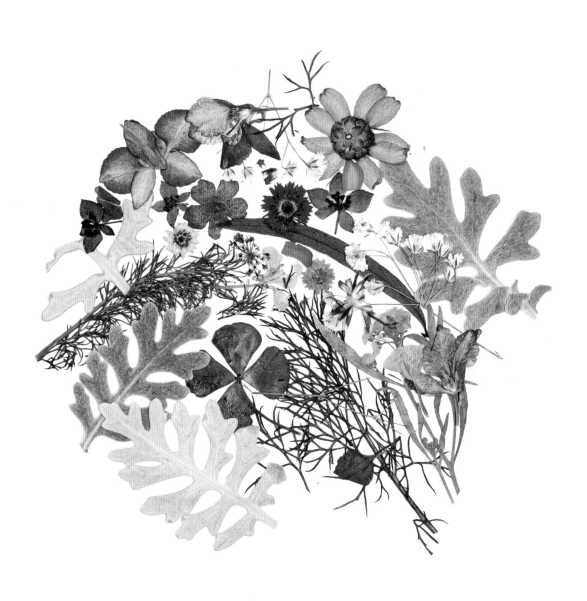

드라이플라워, 먹

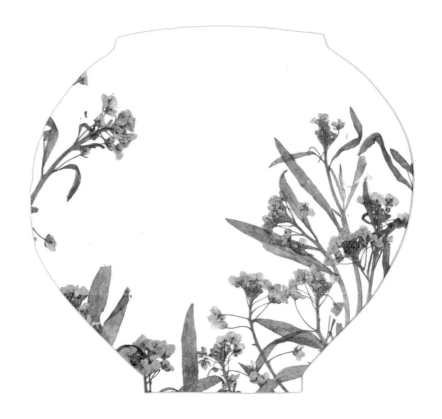

나의
그들의
모든
관심사를
함께해주셨으며
그대상들에
즐은 꽃가루로
잊지않았다

드라이플라워, 먹

그는언제나
나의 하찮으
말과 노답에도
풍정을 보이고
순간을 놓치지않을
대답해주었다

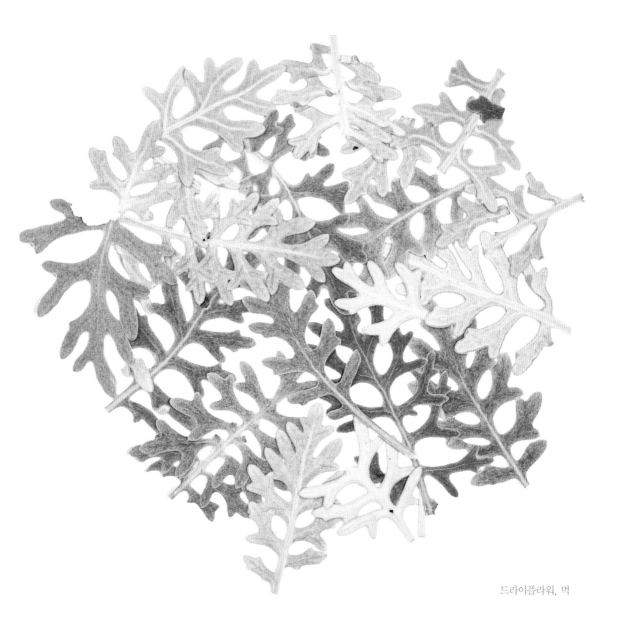

드라이플라워, 먹

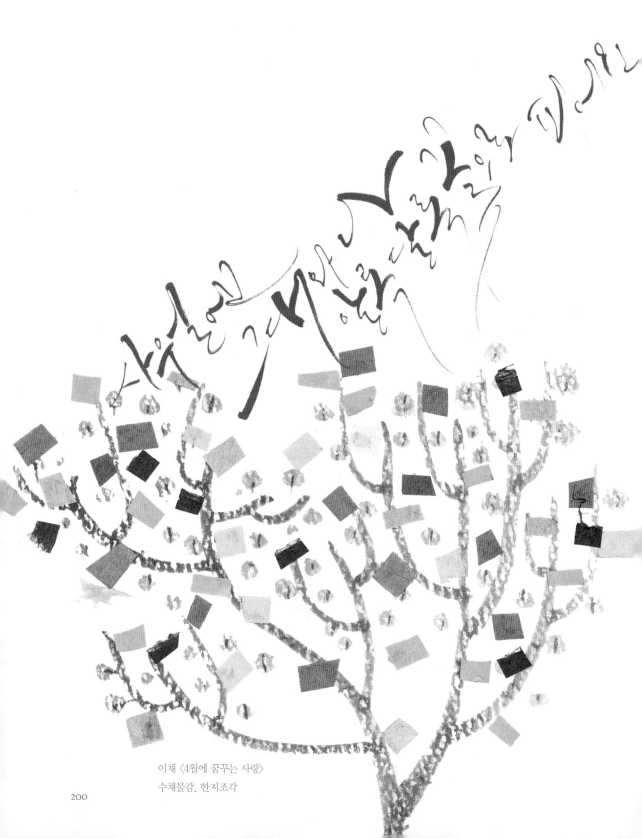

이채 〈4월에 꿈꾸는 사랑〉
수채물감, 한지조각

푸르름으로
향기로움으로
피어나는 계절

한지, 수채물감(터치부분), 먹

날 업었던
그 아이는
어디 있을까
아직 내 속에 있을까
아니면 사라졌을까

파블로 네루다
염색한지, 먹

겨울들판을 거닐며
아무것도 가진것
없을 거라고 함부로
말하지 않기로 했다

허형만 〈겨울 들판을 거닐며〉
피그마펜, 한지, 먹

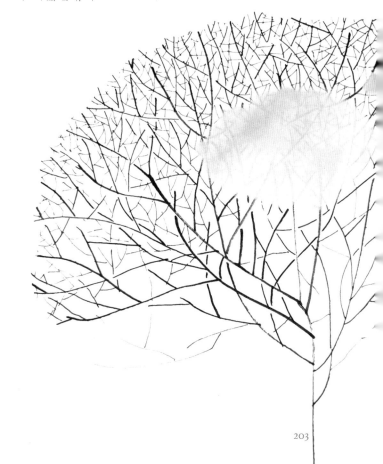

밤을 서성이다
꽃나무 밑을 서성이다
새벽바다를 서성이다
먼 하늘가를 서성이다
별들의 마을을 서성이다
사랑하는 사람의 곁을
서성이다

서성이며
사는 삶
참마음
서성이지만

양광모 〈서성이다〉
한지, 펜, 먹

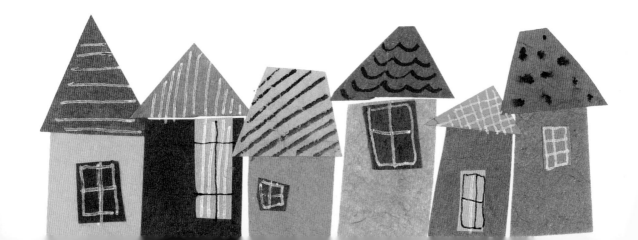

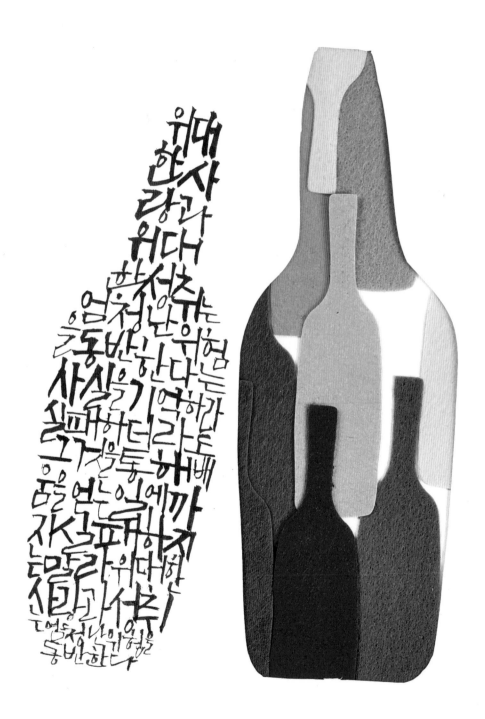

206

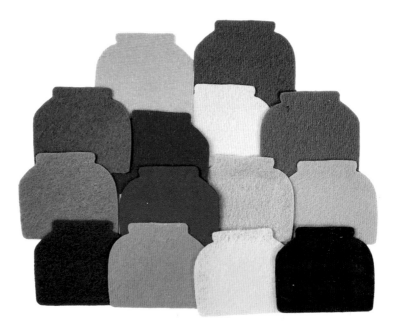

따뜻한 처신이 가장 좋은 해답이 될수 있음을 기억하라
변화하는데 인색하지말라. 그러나 자신의 가치
관을 지켜라. 무엇보다 바람직하고 즐거울 만할
삶을살라. 늙어서 자신의 시절을 돌아볼때 다시 다시
다시 그것을 살게 될 테니까. 자신이 실수한것을
깨닫는 순간 즉시 바로잡으라. 즐겁게 대화를
나눌수 있는사람라 결혼하라. 늙으면 그것이
아주 중요해질 테니까
하지만 가끔 혼자 있는시간을
가져라 —

작가 미상 〈삶을 위한 지침〉*

펠트천 키팅, 먹

*처음에는 달라이 라마의 〈만트라〉라는 제목으로 알려진 시

이 봄, 아름다운 일만 가득하게 하소서

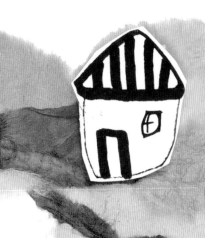

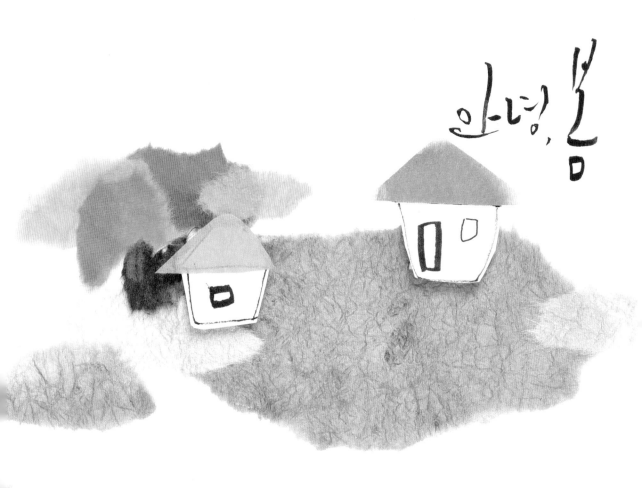

안녕, 봄

염색한지 일러스트(집), 먹

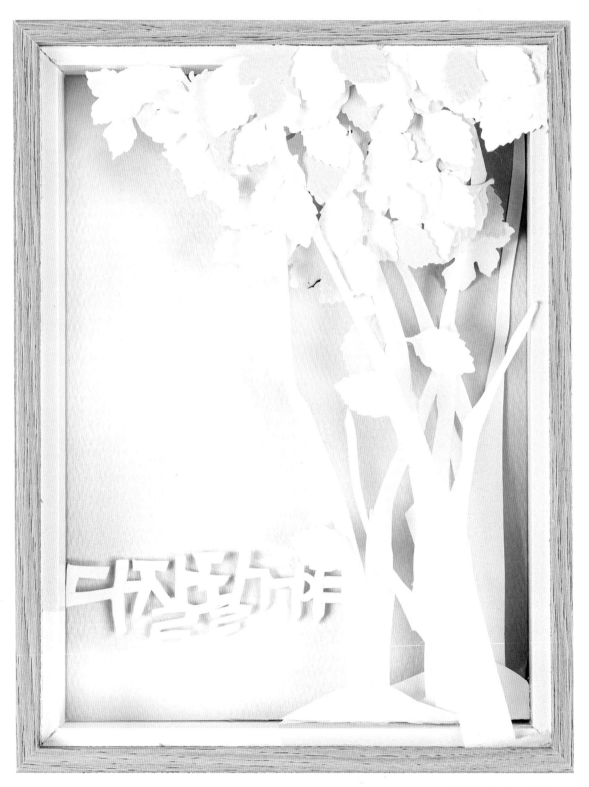

판화지 그림 및 글씨 커팅

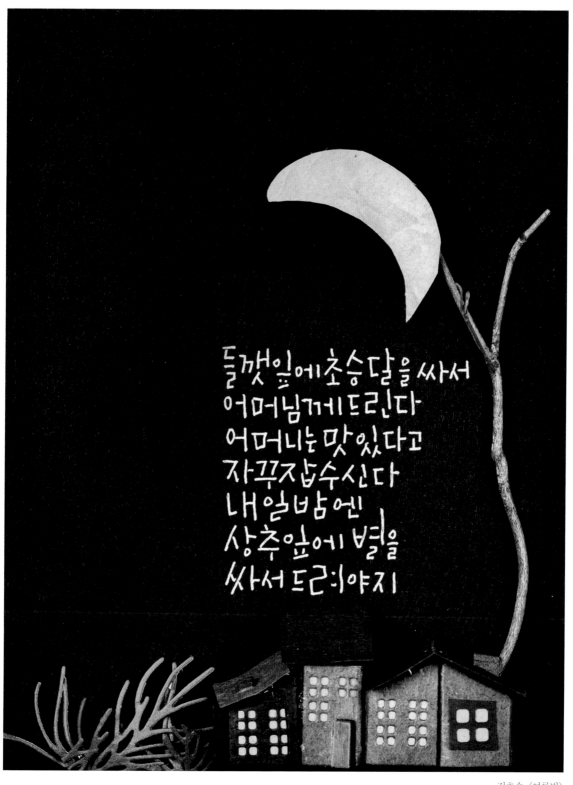

들깻잎에 초승달을 싸서
어머님께 드린다
어머니는 맛있다고
자꾸 잡수신다
내일 밤엔
상추잎에 별을
싸서 드려야지

정호승 〈여름밤〉
한지, 나뭇가지, 펜

211

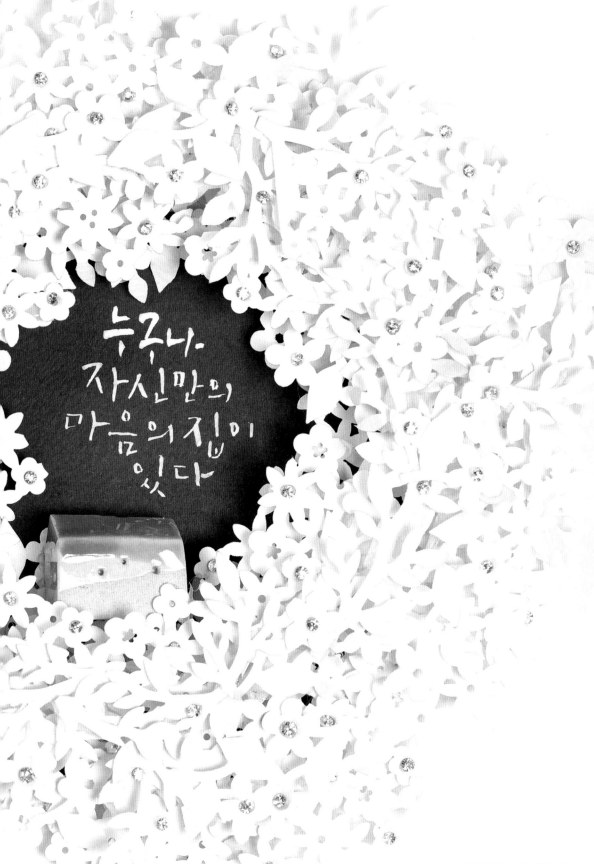

누구나
자신만의
마음의집이
있다

페이퍼 커팅, 큐빅, 흰색 펜

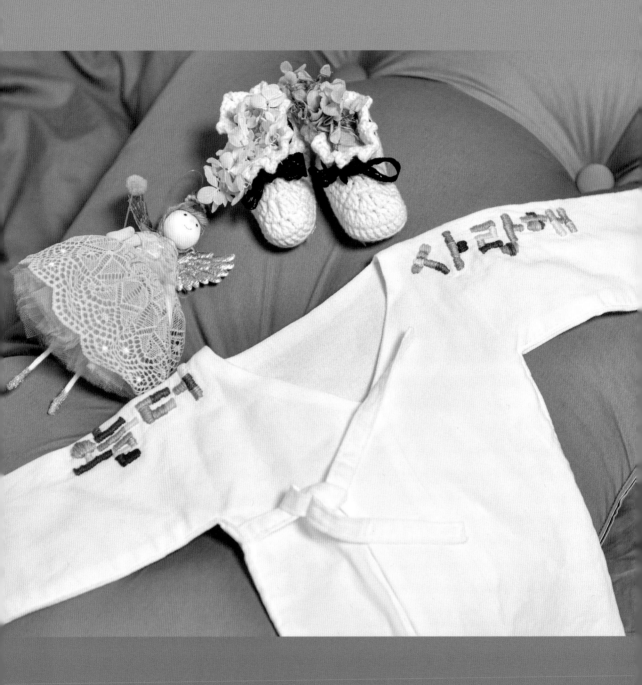

구상 〈꽃자리〉
앞치마 & 배냇저고리에 십자수

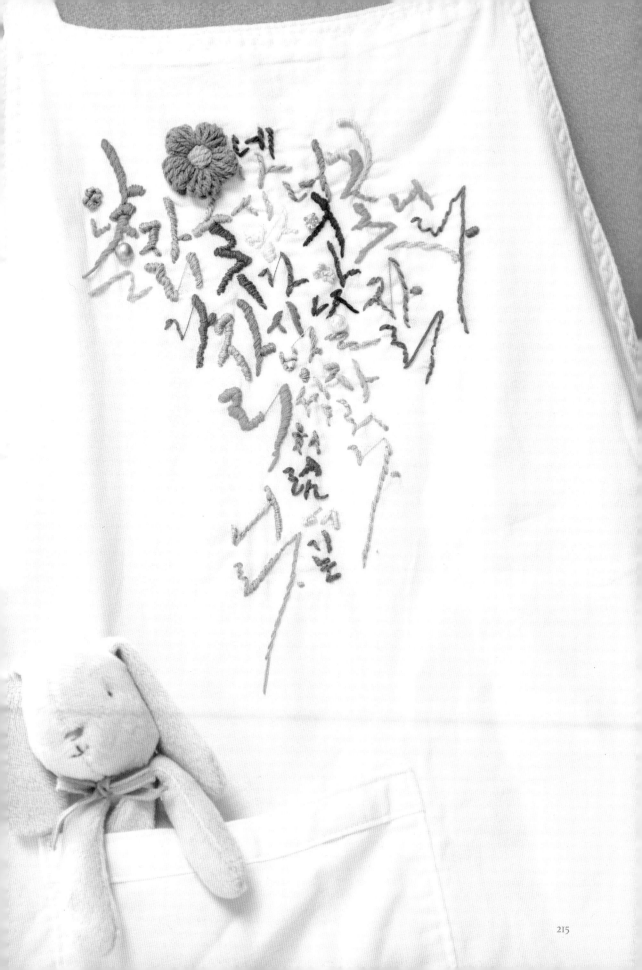

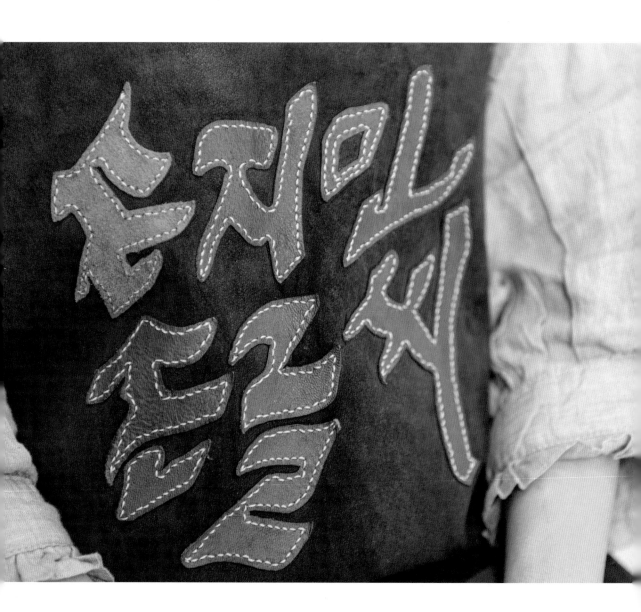

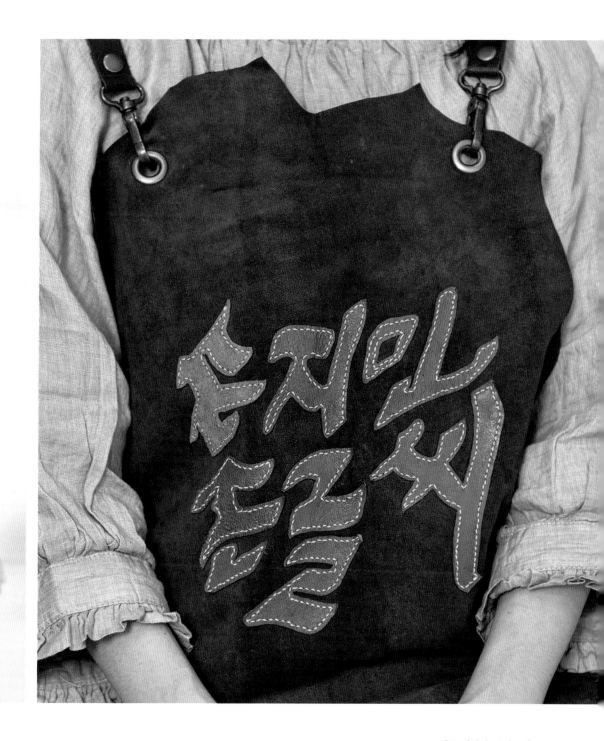

가죽 커팅 후 손바느질

손지민의 캘리 에세이집 · 사계

캘리그라피 & 그림

사색
할줄안다

손지민 지음

(주)백산출판사

저자와의
합의하에
인지첩부
생략

손지민의 캘리그라피 & 그림

그 여자네집

2024년 6월 25일 초판 1쇄 인쇄
2024년 6월 30일 초판 1쇄 발행

지은이 손지민
펴낸이 진욱상
펴낸곳 (주)백산출판사
교 정 박시내
본문디자인 손지민
표지디자인 손지민

등 록 2017년 5월 29일 제406-2017-000058호
주 소 경기도 파주시 회동길 370(백산빌딩 3층)
전 화 02-914-1621(代)
팩 스 031-955-9911
이메일 edit@ibaeksan.kr
홈페이지 www.ibaeksan.kr

ISBN 979-11-6567-864-7 13640
값 25,000원